U0010573

# 囡仔歌

## ──大家來唱點仔膠

康原／文　施福珍／詞曲　王美蓉／繪圖

晨星出版

# 唸歌學台語，唱歌揣趣味

康原

二〇〇一年阮合恩師施福珍做陣出版《囡仔歌教唱讀本》，伊寫曲、詞，我寫故事，希望透過唸歌謠學語言，看故事知天文誌（pat）地理合歷史，來知影台灣古早的事誌。冊出兩個月著第二刷，我閣用「傳唱台灣文化」合「說唱台灣囡仔歌」兩個專題做演講，惟台灣頭走到台灣尾，用即本囡仔歌做教材，（tshua7）囡仔認識台灣鄉土合語言的文化。

〈點仔膠〉是一九六四年，施福珍老師佮員林家職，創作的第一首囡仔歌，依照郭麗娟的觀察，惟即首〈點仔膠〉開始，台灣囡仔歌才展現全新的面腔。台灣俗語合點仔膠有關係是一句：

「美國出點仔膠，台灣出土腳」，即句話的意思是台灣戰後，因為戰爭的損害，大路坎坎坷坷，美國援助金錢買點仔膠來鋪路，親像東西橫貫公路、麥帥公路、西螺大橋等建設，攏是美國金錢援助來鋪咱的大路，才有即句俗語的產生。

歌謠的創作定定是無意中發生，但是攏是合土地有密切關係，五〇年代真濟大路咧鋪點仔膠，彼因仔才會乎點仔膠黏著腳，佇宿舍邊若唸若洗腳，乎施老師佇睏中晝聽著囡仔的喝聲醒

2

過來，隨寫出「點仔膠，黏到腳，叫阿爸，買豬腳，豬腳箍，焄爛爛，飫鬼囡仔流嘴瀾。」的囡仔歌，這首歌並無特殊的意思，毋過真鬥句閣押韻，好唸好記閣趣味，流行全台灣。

最近阮「彰化學」推出《台灣童謠園丁——施福珍囝仔歌研究》專書，我咧編輯即本冊的時，發現簡上仁《台灣囝仔歌的園丁——施福珍》寫著：「施福珍先生是崛起於六〇年代的作曲家中，寫作台灣童謠最力的一位，數量多，質也頗受讚賞。……談到台灣童謠的寫作技巧和原則，施福珍認為一首童謠的譜寫，唸謠要旋律化、旋律要口語化。其次，節奏要簡潔活潑，使孩童易於朗朗上口。最重要的必須富有台灣傳統音樂精神，才不致失去鄉土風味。日後於台灣童謠的創作，就音樂界立場而言，施福珍只是小品，亦應以嚴肅的態度，從音樂理論基礎上，去追求藝術價值，以提升童歌水準。創造時代，為時代留下痕跡的，總是落在狂熱者的身上，施福珍就是最好的例子。施先生興起於正推展國語教育時期，他明知台灣童謠不可能被重視，卻又無畏於寂寞的煎熬，也不追逐掌聲，默默地為維護富有傳統文化精神的台灣童謠奉獻心力，令人敬佩！」惟一段話看出施福珍老師佇囝仔歌園地的拍拼合伊囡仔歌的風格。

到目前為止，施福珍的囡仔歌作品已經累積有四百首，是台灣寫尚濟囡仔歌的人，真乎人

3

欽羨合敬佩。晨星出版社告知《囡仔歌教唱讀本》欲改版重新印製，冊名改做《囡仔歌──大家來唱點仔膠》，阮真歡喜即本冊有真濟朋友捧場。即擺冊編成五輯：卷一、點仔膠，童玩真趣味；卷二、雞鴨鵝，動物真心適；卷三、講天講地，講啥麼貨；卷四、小姐真古錐，少年人笑咪咪；卷五、看樂譜唱囡仔歌。攏總是五十首曲，亦閣有附好聽的ＣＤ，希望用新冊來合疼惜台灣的朋友交陪。

即馬阮麻追隨著恩師「創造時代，為時代留下痕跡的」精神，創作囡仔歌《台灣囡仔歌謠》、《台灣囡仔的歌》加上《逗陣來唱囡仔歌Ⅰ、Ⅱ、Ⅲ、Ⅳ》共六冊，嘛是晨星出版的冊，佇即本新冊欲再版的時陣，阮向支持出台灣冊的陳銘民先生，表示感謝合敬意，也希望咱的台灣歌謠一代一代傳落去，逐家湊陣來唸歌學台語，唱歌揣趣味。

# 從傳唱中認識台灣

康原

有人說：「文化是一種生活。」表現出族群生活經驗的特質，每一個族群都有其不相同的生活方式，這些方式就是文化的表徵——包括宗教、藝術、法律、風俗習慣。因此人類的思考、行為模式、價值取向都起源生活經驗；文化是一種生活方式，是一種族群認同。而所謂「台灣文化」就是生活在台灣這塊土地上的人民生活經驗的累積，含有「台灣的社會經驗」與「歷史的經驗」的特質傳承。

我們知道詩歌是文學中最早產生的作品；在人類還沒有文字之前，就用口頭上傳頌了。《詩大序》中云：「在心為志，發言為詩」，或《尚書》中說：「詩言志，歌詠言」都說明詩是有言志與詩樂不分的特色。或說詩、歌是一體的兩面，「在辭為詩，在樂為歌」，傳統文學中的《詩經》該是屬於歌謠時代的作品，那個時代的人無時不歌、無地不歌、無事不歌。詩歌傳遞他們的思想與觀念。

詩歌起源於人，它表達著人的情意；不管在戀愛、在戰爭，在遊戲、在祭祀，人的心中都

會有許多情意，自然的表現出來，不自覺的表現為詩歌。「台灣囝仔詩歌」源自於這塊土地上兒童，在遊戲中邊玩邊唱的歌謠，這些兒童充滿著天真幻想的生活天地裡，隨口喊出的口語，或是對景象的觀感，心裡的夢想……所創作出來，當然其中也有大人哄騙小孩子、教育小孩子，唱給孩子聽的歌謠或童詩，因此它的內容包羅萬象；上至天文、地理、歷史，下至生活、民俗、語言，都會在「台灣囝仔歌」中出現。

因此，我們可以透過傳唱「台灣囝仔歌」來教育台灣的歷史、地理、民俗、語言，了解台灣文化的內涵。出版《囝仔歌》一書，也是希望傳承台灣文化，在傳唱中認識台灣。

# 從〈點仔膠〉說起——台灣囡仔歌的路

施福珍

「點仔膠，黏著腳」一陣陣的嬉鬧聲吵醒了午睡夢甜的我，那麼親切又好聽的「點仔膠，黏著腳」，教我不由得急忙起床拿筆接上「叫阿爸，買豬腳，豬腳箍滾爛爛，飫鬼囡仔流嘴瀾。」前後不到五分鐘，詞曲同時完成，心情頓然愉快無比，午睡也睡不成了，我反覆不停的唸，不停的唱，越唱越順口；哇！原來台語是這麼奇妙，唸的竟然和唱的一樣好聽。這是一九六四年七月的某一天，地點就在我服務的學校——省立員林家商職校單身宿舍前。原來這一天的上午，校門口的廣場正在鋪柏油，同事的小孩因踩上未乾的柏油而跑到我宿舍門口洗腳發出抱怨的一句話，想不到竟然引起我寫作台灣童謠的動機和興趣，而且一直堅持到現在，已經有三十多年了，多麼奇妙的事呀！

就在我寫〈點仔膠〉的兩個月前（一九六四年五月母親節），員林兒童合唱團，由地方名醫黃婦產科、江小兒科、紫雲醫院等三位醫師夫人發起籌組而成立了，並且由我負責指導教唱，當時所唱的歌曲都是一些國語發音的童謠與中外名曲，再來就是我自己和王耀錕寫的一些

7

古怪有趣的歌，因為我們沒有什麼曲子可選唱呀！就在為選曲傷腦筋的時候，我寫了〈點仔膠〉，也就在我寫〈點仔膠〉那一陣子，台灣新生報副刊每週刊載吳瀛濤先生介紹台灣各地唸謠的文章，於是我利用這些唸謠，在暑假也寫了〈羞羞羞〉、〈阿舅來〉、〈新娘仔〉等幾首相當口語化的童謠，開始教學生們歌唱，員林兒童合唱團後來也因演唱台灣童謠而聞名全省。

從一九六五年母親節，員林兒童合唱團成立週年音樂會起，每逢週年慶的音樂會，均介紹一些我寫的台灣童謠，一九六九年中華民國兒童合唱協會成立，連續四屆的全國兒童合唱大會以及第六屆亞洲兒童合唱大會，我們也一樣介紹了一些新創作的台灣童謠，深獲全省同胞的肯定，只是政府的國語推行政策，封殺了這些曲子，因此除了童子軍團隊的活動在唱歌之外，學生在學校不能唱，電視媒體更不可能出現，真是悲哀！

一九六六年初，怪傑王耀錕（王哥是位數學天才，也是作曲界的奇才，他研究中國樂律相當有心得，他用數學計算製圖作曲，可惜在一九八二年突然從員林國中退休，並且從此封筆，跑到大陸去開成衣工廠，當大老闆了），邀我一起到台中郭頂順先生的別墅，跟隨剛從法國留學回來的作曲大師許常惠教授學作曲，經過一段時間後，我出示了我寫的三小冊童謠曲集《古怪歌》、《急口令》、《台語童謠》，在台語童謠中許教授一眼看到〈點仔膠〉，便下了定論

說：「此後你就專寫台灣童謠好了，因為你的曲子有唸、唱合一的特別風格，不妨認真的寫下去吧！」這一番鼓勵的話，就是我堅持寫台灣童謠的第一個原因。

一九六七年一月九日在彰化青年育樂中心舉行許常惠師生作品發表會，會中我發表了〈點仔膠〉、〈羞羞羞〉、〈新娘仔〉、〈點仔點叮噹〉、〈秀才騎馬弄弄來〉五首曲子，現場聽眾有全國童軍總會教練趙錦水校長（曾任教育廳五科科長、現已從省立秀水高工校長退休）及楊樵堂主任（彰安國中主任退休），他們兩位是我彰中的前輩和同班同學，當場向我要了這些曲子去教童子軍軍歌唱，不到半年，全國各地的童子軍，都會唱這些曲子了，好厲害的宣傳家呀！

一九七○年光復節，第一屆全國兒童合唱大會在台北國際學舍舉行，員林兒童合唱團是創會會員之一，我指導他們唱我的台灣童謠，當天晚上領隊們開檢討會時，呂泉生教授提出建議，希望此後的合唱大會能像員林一樣，唱我們自己的歌，對小弟我相當鼓勵和支持，這就是我堅持寫台灣童謠的第二個原因。

一九七○年四月三～六日，第六屆亞洲兒童合唱大會分別在台北、台中、嘉義、高雄舉行，我們演唱新譜曲的台灣童謠〈掠毛蟹〉和〈鹹酥的土豆莢〉，最後一場在高雄演唱後，文

9

化大學的顧獻樑教授，和電腦音樂家林二教授到後台鼓勵我，要我繼續寫下去！唱下去！這就是我堅持的第三原因。

一九七七年五月國際青年商會中區大會在員林舉行，兒童合唱團上台唱了〈大箍呆〉、〈員林椪柑〉、〈枝仔冰〉等幾首台灣童謠，受到全國各地青商會員的熱烈歡迎，會後彰化地檢署檢察長翟宗泉（曾任法務部常務次長、監察委員）私下向我表示，對這些曲子的欣賞與支持，他是外省人，能接受我的台灣童謠，當然又增加了我寫台灣童謠的信心。

一九八〇年夏，我最欽佩的台灣民俗音樂家簡上仁老師，突然來員林造訪，我們相談甚歡，他年輕，有熱情，在國內他是最認真推動本土化音樂的實行家與宣傳家。

一九八三年七月我接大同國中音樂班主任職，全心致力音樂基礎教育的工作，簡兒二度來員林造訪，我們談台灣童謠，他特別鼓勵我，要多多發表，不可留著自己欣賞，不久之後簡兄在台灣文藝第一〇一期中特別介紹我的文章〈台灣童謠的園丁——施福珍〉，這個頭銜掛上去，我怎麼可以不寫呢？這就是我繼續堅持寫台灣童謠的另一個原因。

就在簡上仁老師二度來訪的幾天，中國青年寫作協會彰化縣分會理事長、名作家康原也專程來訪，他是我教初中時的學生，喜歡音樂，會演奏各種管樂器（我教的），尤其是吹奏薩克

10

斯風最拿手，他正在寫一本彰化縣藝術家的訪問專集《鄉音的魅力》，於是我們開始合作。首先將我壓箱底的作品，在報章雜誌上一一介紹發表，並請畫家王灝插圖，到現在我們已經合作發表了將近三百首台灣囡仔歌，並且交由自立晚報文化出版部出版，書名為《台灣囡仔歌的故事》出版兩冊，第三冊交由台北玉山社出版公司出版。另外由我自己手抄的教學版本，已出版《點仔膠》、《羞羞羞》、《大箍呆》、《掠毛蟹》、《秀才騎馬弄弄來》、《巴布巴布》、《白令絲》、《月光光》、《火金姑》、《刺辣蟲》等十冊，每冊三十二首曲子，是專為各縣市教育局、文化中心辦理音樂教師進修及各大學音樂系作專題演講用的。

一九九六年四月福珍將三十多年來所創作的兒歌整理出版二百二十首，書名為《台灣囡仔歌曲集》，內容除了曲調之外尚有羅馬字注音、中文意譯、註解、說明等。八月底大同國中創校校長涂春木退休，我也跟著離開大同音樂班，十二月初，應聘在南彰化三大有線電視主持〈台灣囡仔歌教唱節目〉，一九九七年榮獲新聞局第一屆金視獎節目主持人特優獎，這個影集共有廿四集，教唱四十八首台灣囡仔歌，另有兩集特別節目是九七年三月在台北國家音樂廳演唱福珍作品的十首囡仔歌的實況錄影，再由我本人主持說明的影集。

一九九八年四月份起，彰化縣有線電視〈彰視新聞〉應廣大觀眾的要求，將這些影集於每

11

天中午十二時及晚上七時等，分兩個時段輪流播出，每次三十分鐘。全彰化的觀眾都可以看到這個節目，一直到十二月底才下片，一九九九年元月份起改成每週週末週日播放兩次，至今仍未下片，雖然不斷的重播，一再的重現，仍然許多的觀眾繼續要求再播，可見觀眾們多麼渴望本土傳統歌謠的流傳呀！

一九九八年九月，福珍為了這些兒歌的流傳，由和和音樂工作室出版《台灣囝仔歌伴唱曲集》第一冊，音樂卡帶及ＣＤ同時出版。內容收集了廿四首流行多年的兒歌，附有簡單易彈的鋼琴伴奏。音樂卡帶完全是以「示範」為目的，由我本人範唱及一位歌聲純真的鄉下小歌手來搭配，我們以試試看的心情，想不到一千套的伴唱歌集，一個多月就缺貨了。更令人興奮的就是十一月中台灣省第一屆特優文化藝術人員獎，福珍入選為「音樂創作獎」，接受前省長宋楚瑜的頒獎，並訂於一九九九年一月中、下旬到俄羅斯及東歐考察兩週！

二〇〇〇年元月《台灣囝仔歌伴唱曲集》第二冊及音樂卡帶和ＣＤ也出版了，這一次是由我及和兒童合唱團做示範，效果也相當不錯呢！

話歸正題，台灣童謠由早期的唸謠到現在的唱謠，這條路相當崎嶇難走，中間又經過一段漫長的黑暗時期，現在才暫現曙光，今後希望這條路能平坦好走，但願一切都能如我心所願。

二〇〇〇、二、二十二

♪卷一

點仔膠，

童玩真趣味

# 點仔膠

施福珍／詞曲

啊！黏著腳，

點仔膠黏著腳，叫阿爸買豬腳，

豬腳箍君爛爛，飫鬼囡仔流嘴瀾。

點仔膠黏著腳，叫阿爸買豬腳，

豬腳箍君爛爛，飫鬼囡仔流嘴瀾，哎唷！

點仔膠黏著腳，叫阿爸買豬腳，

豬腳箍君爛爛，飫鬼囡仔流嘴瀾，

咻（吸口水聲）！

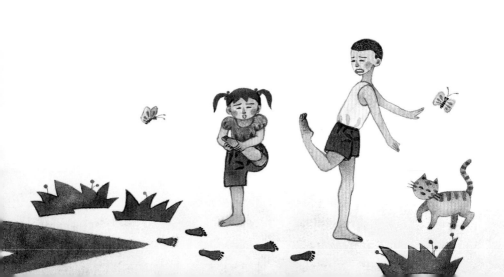

字詞解釋

＊ 點仔膠：柏油。
＊ 飫鬼囡仔：愛吃的小孩。
＊ 流嘴瀾：流口水。

小典故

民國五十三年，施老師午覺醒來，屋角的麻雀聲「吱吱！」的叫著，彷彿有一群小孩在單身宿舍的門口叫喚著，搖動著幫浦聲，依稀間聽到小孩唸著「點仔膠，黏著腳……點仔膠……黏著腳……」。這突來的旋律，驅使施老師走出了單身宿舍，他看到一群小孩們打著赤腳，用清水沖洗著黏在腳上的柏油，一面洗一面唸著，這動人的畫面打動了施老師。

原來這群小孩打從剛在鋪設柏油的路上走過，腳趾上黏滿柏油，就來到宿舍的門口用這具幫浦的水洗腳，這段親切的旋律，使施老師寫出這首「點仔膠，黏著腳，叫阿爸，買豬腳，豬腳箍，焄爛爛，飫鬼囡仔流嘴瀾。」這首童謠，然後譜上了曲調，讓學生傳唱。

童謠知識通

這首受歡迎的童謠，除了節奏輕快，歌詞非常口語化，很容易學習之外，唱起來有如說話，也頗富趣味性。當合唱曲時，伴奏簡單、明瞭，也非常親切。這首〈點仔膠〉正是施老師往後創作的方向，他說：「童謠是兒童生活中的影子，在遊戲時，若唱童謠，身心必然愉快。」

# 點仔黑水缸

傳統唸謠／詞
施福珍／曲

點仔點水缸，
誰人放屁爛腳瘡，
點仔點水缸，
誰人放屁爛腳瘡，
點仔點水缸，
放屁爛腳瘡。

## 童謠知識通

這是首三部輪唱的曲子。第一部為根音，第二部以三音為主，第三部以五音為主，第四部以八音為主，漸唱漸高再拉下漸底；每行的一二三小節，全部用Ⅰ級和絃；最後一小節由Ⅴ級，進入Ⅰ級的正格終止結束。經過這種點人遊戲，可養成孩子的遵守遊戲規則，培養守規矩的精神。同時，在遊戲之前就進入一種輕鬆的情境中，玩起來也比較快樂，可培養孩子在群體生活中，與人互動、守秩序、守規則的美德。

20

## 字詞解釋

＊水缸：盛水的容器。

＊腳瘡：屁股。

## 小典故

這首〈點仔點水缸〉是一首傳統唸謠，可齊唱，也可以分成三部來輪唱。有時小孩在遊戲以前，必須用猜拳或點數的方式來決定誰當「鬼」，這首歌謠就是點鬼過程所唱的歌，一面點，一面唱「點仔點水缸，誰人放屁，爛腳瘡」。「爛腳瘡」就是屁股爛掉的意思。

「點水缸」至少有四種唸法：

點仔點水缸，誰人放屁爛腳瘡；

點仔點茶甌，誰人今晚來阮兜；

點仔點茶壺，誰人今晚欲娶某；

點仔點叮噹，誰人今晚欲嫁尪。

就一面唱，一面點，點到唱完為止，落在誰的身上，就必須當「鬼」。這位點中者免不了被虧為「爛腳瘡」，還必須充當本來約定的任務──當「鬼」，也展開了遊戲的序幕。

小孩子每天在遊戲中過日子，天天在模擬大人的生活，辦家家酒時演結婚的劇情；有時候做廚房炒菜的模擬工作，邊玩邊唱；每當無法分配誰當那一種角色時，就用「點仔點水缸」的方法來解決。

21

# 放雞鴨

傳統唸謠／詞
施福珍／曲

一放雞，二放鴨，
三分開，四相疊，
五搭胸，六拍手，
七紡紗，八摸鼻；
九咬耳，十却起，
快樂笑咪咪。

## 童謠知識通

〈放雞鴨〉的沙包，通常是裁剪零碎布塊或舊衣物，裝包米粒或沙粒後縫製而成。孩子在縫製沙包時，可以學習一種手藝，利用廢布也可培養孩子養成節儉之美德。在〈放雞鴨〉時，拾、放、拋、捉沙包的動作，可以訓練孩子靈巧運用雙手。做這種遊戲，有益於兒童身心的健康。

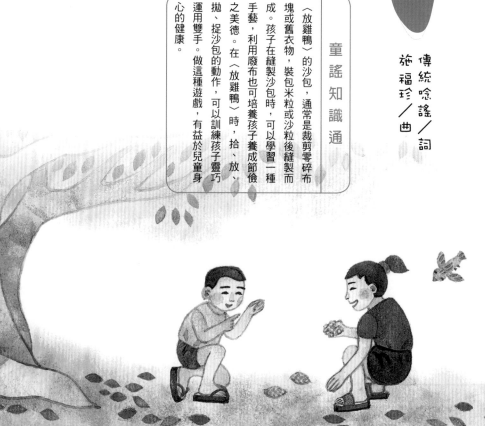

22

＊却起：拾起。

＊搭胸：拍胸。

## 小典故

這是擲沙包（或石子）的遊戲歌曲，遊戲必須準備三粒沙包（或石子），一粒稱爲「雞」，另一粒稱爲「鴨」，第三粒則於每次拾放雞鴨時，反覆擲上擲下，邊拋邊玩而邊唱此首歌謠。

孩童玩「放雞鴨」時，先將三粒沙包放置掌中，然後反覆拋置第三個沙包，並利用此粒沙包上下之際，做以下各種動作——右手先向上丟一粒沙包。

「一放雞」：再放下一粒沙

包，右手接掉下來的沙包，再向上丟一沙包。

「二放鴨」：放下另一粒沙包，並緊靠在第一粒沙包邊，右手接掉下來的沙包，再向上丟一沙包。

「三分開」：將緊靠的沙包分開，右手接掉下來的沙包，再向上丟一沙包。

「四相疊」：將二粒沙包重疊在一起，右手接掉下來的沙包，再向上丟一沙包。

「五搭胸」：用拋沙包的手，輕拍胸膛，右手接掉下來的沙包，再向上丟一沙包。

「六拍手」：雙手互拍，右手接掉下來的沙包，再向上丟一沙包。

「七紡紗」：左手繞右手劃圈

子，做紡紗狀，右手接掉下來的沙包，再向上丟一沙包。

「八摸鼻」：用拋沙包的手摸摸鼻子，右手接掉下來的沙包，再向上丟一沙包。

「九咬耳」：用拋沙包的手揪另一邊的耳朵，右手接掉下來的沙包，再向上丟一沙包。

「十却起」：拾起雞鴨二粒沙包，並抓住拋擲上丟下的第三粒沙包，彙集在手中。回復原狀，如此一圈反覆著邊唱邊玩。

## 音樂體操

施福珍／詞曲

透早起來精神好，
做陣運動快樂多；
音樂體操來認真做，
身體健康免煩惱。
匹利匹利碰碰，
怕利怕利噢，
匹利匹利碰碰，
怕利怕利噢！

字詞解釋

＊做陣：一起。

＊透早：清早。

小典故

這首〈音樂體操〉，是早上運動時，一面做體操，一面吟唱的歌謠，

從員林地區開始，由施福珍老師帶動參加音樂體操的朋友共同唱起，被稱爲「和和音樂操」的主題曲。據說，參加這種音樂體操的人在員林就有一千多人，在東台灣的鯉魚山麓，也有一千多人在唱；最近又傳到台北、板橋、桃園、高雄，甚至帶往美國去，

是一首全身運動的歌曲。現在已經被認爲是這些早操會員的會歌，大家都耳熟能詳了。作曲者施老師說，這套體操的伴奏是用六十年代的電影插曲，對於現在五、六十歲以上的人，這種旋律都很熟，有親切感。

25

# 阿才

傳統唸謠／詞
施福珍／曲

阿才，阿才，
天頂跂落來，
跂一下有影眞厲害，
有嘴齒，無下頦，
有目睭，無目眉，
有腹肚，無肚臍，
實在眞悲哀。

## 童謠知識通

曲子為C調，二四拍子的歌謠；押的韻腳為「來」、「害」、「頦」、「眉」、「臍」、「哀」等。

這是台灣早期的兒童唸謠，經常拿來嘲笑名字叫「阿才」的人，台灣人的名字有「才」字的相當多，比如「福財」、「阿才」、「添財」等。「才」與「財」同音，「財」表示「錢財」，「才」是「人才」，父母給孩子命名，希望擁有錢財，所以有時名曰：「進財」、「招財」、「生財」，希望孩子帶來好運。

26

＊跋落來：掉下來。

＊下頦：下巴。

＊目睭：眼睛。

施老師寫〈秀才騎馬弄弄來〉的靈感是來自這首〈阿才〉，我們比對一下：

施老師將「阿才」這個人物，改成「秀才」：「阿才」是從「天頂跋落來」，而「秀才」是「騎馬弄弄來」，從「馬上」跌下來。然而，「阿才」從「天頂跋落來」造成「有嘴齒、無下頦，有目睭，無目眉，有腹肚，

無肚臍」；而「秀才」從「馬頂跋落來」造成了「嘴齒痛，糊下頦，目睭痛，糊目眉，腹肚痛，糊肚臍」，這樣的寫法是各異其趣的。

〈阿才〉的這首唸謠，在「無肚臍」之後，原謠有「叫師公叫未來，叫土公拖去埋」，施老師改為「實在真悲哀」。

這種描寫人物的歌謠，諧趣建立在「有嘴齒、無下頦，有目睭，無目眉」的誇張寫法。這種蒙古醫生的療法，是諧趣的由來。

# 秀才騎馬弄弄來

施福珍／詞曲

秀才騎馬弄弄來，
佇馬頂跋落來，
跋一下眞厲害啦！
秀才秀才，
騎馬弄弄來，
佇馬頂跋落來，
跋一下眞厲害，
嘴齒痛，糊下頦，
目睭痛，糊目眉，
腹肚痛，糊肚臍，
嘿！眞厲害。

## 童謠知識通

施福珍認為，童謠的歌詞該注重通俗的口語化，才有琅琅上口的效果，語詞不要晦澀、艱深、難懂，他說：「歌詞押有字韻，以便對答，連珠或直敘時，都能順口的溜出來。但有些歌詞的意義有時太誇張，甚至於有顛倒笑的可能性，這也是反映出兒童開玩笑的純潔稚情，那種天真與無邪的心態，並無惡意傷人之理的。」

此首歌謠為施福珍早期創作作品之一，歌詞也是當時所寫，簡上仁在《台灣歌謠之旅》中介紹本曲為「流傳久遠的唸謠」是一種誤會。本曲經過陳揚編曲、陳中申演奏梆笛，還得過一九八五年金韻獎。

* 佇馬頂：從馬背上。
* 跋落來：掉下來。
* 下頦：下巴。
* 目眉：眉毛。

在傳統的童謠中，關於「才」的有兩種歌詞，一首是「阿才，阿才！天頂跋落來。有嘴齒，無下頦，叫先生，叫繪來，叫師公，拖去埋。」另外一首是本曲，這首歌詞本為嘲笑一位叫「阿才」的小朋友，但後來卻演變為含有嘲笑讀書的書呆子「秀才」，連騎馬都不會，以至於跌成重傷，有一種諷刺別人

的象徵意味。另外這首歌曲偏重伴唱，帶有諷刺江湖術士的治病方法，以問句與答句方式，後段卻比如說「牙齒痛時就把藥膏貼在下巴，若眼睛痛就把藥膏貼在眉毛上，如果肚子痛就把藥膏貼在肚臍上」；這種頭痛醫頭，腳痛醫腳的醫療方式，暴露了這些江湖術士醫學常識的缺乏！

「阿才」是從天上跌落下來，然而，「秀才」是從馬上掉下來，但他們遭受到的傷害，都是「有嘴齒，無下頦（下顎）」的下場；「阿才」從天上掉下來之後，因找不到醫生，而被拖去埋掉，「秀才」卻用江湖術士的醫療方式醫治，是否有效果就不得而知了。

這首曲子也是一首兩部合唱的歌曲，第一部唱主旋律，第二部

的「頂」，「馬」中的「秀」始唱時，「秀才」的「秀」完成，全音的和聲以平行五度為骨幹。剛開字，「馬」的「頂」的「頂」，都用重音及下重音來唱，最主要的目的是增加其口語化的效果。

打你天

打你天，打你地，
打你三百二五下，
問你開錢用外濟，
用去三千二百八；
打你千，打你萬，
打你三百二五萬，
問你開錢外大扮，
用去三千二百萬。

傳統唸謠／詞
施福珍／曲

## 字詞解釋

＊開錢：花錢。

＊外濟：多少。

＊大扮：大方。

＊外大扮：多大方。

## 小典故

這首童謠〈打你天〉，就是「打手刀」的延續。小孩子在玩遊戲之前，常常必須用猜拳的方式，決定勝負。猜輸的一方，必須伸出左手的手心，讓猜贏的一方打手心；在打負方的手心時，邊打邊唱「打你天，打你地，打你萬，打你三百二五下」或「打你千，打你萬，打你三百二五萬」，一直到唱完為止。

## 童謠知識通

這首童謠，除了節奏輕快、口語化，很容易學習之外，唱起來有如說話，也頗富趣味性，是一首孩子的遊戲歌，猜輸的人要伸出左手，讓贏的人打手心，一直唱到完為止。」

這首歌謠是兩段式結構，第一段唱到「問你開錢，用外濟，用去三千二百八」是用半終止句型；第二段，唱到「問你開錢，外大扮？用去三千二百萬」才正式終止。Do Mi Re 是半終止，Si Re Do 是完全終止。詞中的「開錢」，是花錢之意；「外大扮？」意謂「有多闊綽？」它是一個問句型態。第一樂句的韻腳押在「地」、「下」、「濟」、「八」為「e」音，第二樂句韻腳押在「萬」、「扮」為「an」的音。

曲子為C調，口語化相當強，是一首兒童遊戲時，所唱的歌曲，因此，輕快又活潑。

# 巴ㄅㄨ巴ㄅㄨ

施福珍／詞曲

巴布巴布，阿爹飼牛，
巴布巴布，阿娘飼豬，
巴布巴布，阿兄讀書，
小弟小妹，愛吃紅龜。
巴布巴布，巴布巴布，
巴布巴布，巴布巴布，
巴巴巴巴比巴布，嗨！

## 童謠知識通

曲子的型式，運用起承轉合的結構來組合，歌詞中用「巴布巴布」的詞句，做一種節奏的變化，增加其生動、活潑之感覺。前面八小節反覆一次，到最後四小節算是尾聲，用Coda的方式來做結束，這首曲子為F調。本曲押的韻腳為「ㄨ」韻，分別押「布」、「牛」、「豬」、「書」、「龜」等字為韻腳。

一九九五年由彰化縣政府主辦，彰化文化中心與員林錦龍獅子會舉辦了「全國兒童與少年合唱大會」，由中華民國合唱協會與彰化縣音樂協進會策劃。施福珍老師在兩場音樂會中，來教唱〈巴布巴布〉這首童謠，引起了很大的迴響。

童謠常常是反映時代的一面鏡子，歌詞表達社會的某種現象，值得細心品嚐與思考。

## 小典故

在一九九四年年底，施福珍老師應台灣電視公司〈鄉親來唱歌〉節目之邀，去當歌唱比賽的裁判。當歌手唱完曲子之後，演唱好的人，就用「打銅鑼」的方式來表示；若唱得不如理想就用「巴布巴布」的玩具喇叭聲，請歌手下台。施福珍老師，筆名舒服或方子文，有感於這種用在賣冰時的象徵符號，是小孩子所熟悉的，於是就用「巴布巴布」為主題來創作詞曲。

歌詞運用家庭中的成員來寫，從「阿爹（爸爸）飼牛」，到「阿娘（媽媽）飼豬」，說明農業社會中，父母親所做的家事；然後「阿兄讀書」與「小弟小妹，愛吃紅龜」來描寫兄弟姊妹的家庭生活。這中間都用「巴布」的聲音放入詞中以增加趣味。

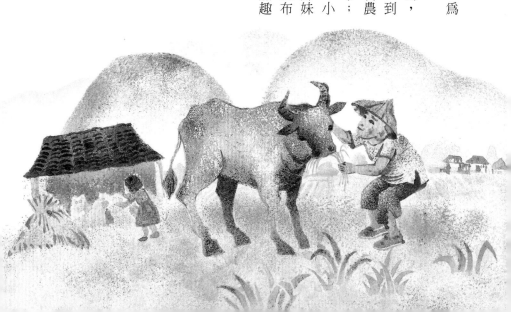

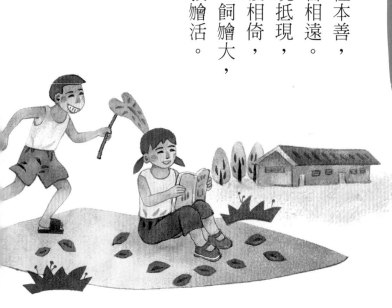

# 人之初

方子文／詞
施福珍／曲

1 人之初，性本善，
性相近，習相遠。

2 人之初，現抵現，
坐相近，吸相倚，
細隻蚼蟻，飼燴大，
腹肚痛，救燴活。

## 童謠知識通

詞意是「人剛出生時，個性都是善良的」，個性雖然接近，可是生活習慣卻差很多。人生開頭時，是非常現實的，坐相靠近的人，經常會聚在一起。小小的螞蟻養不大，肚子一疼起來就無法救活。」曲子為G調三四拍子；句中「遠」、「活」都用裝飾音來處理。這樣的歌曲，當然有一種開玩笑的性質，趣味性強，容易記誦。句中「現抵現」即「明明如此」；句中「吸相倚」是「相互吸引、互相依靠」；「細隻」即「小小的」；「蚼蟻」是「螞蟻」；「燴活」是「不會燴活」。

**字詞解釋**

* 現抵現：明明如此。
* 吸相倚：互相吸引、依靠。
* 蚼蟻：螞蟻。
* 救燴活：救不活。

**小典故**

《三字經》每句三字，開頭為「人之初，性本善，性相近，習相遠」。舊時代的兒童，都必須讀這本《三字經》，是啓蒙誦習的書。書中歷述各朝代興衰，為人處事等道理，舊時兒童必須讀《三字經》，背得琅琅上口；因此有些兒童或大人，常把《三字經》套下一些調皮的話語，做為消遣之用。

這首童謠的歌詞除前四句為《三字經》中經語之外，從第五句開始，改為「人之初，現抵現，坐相近，吸相倚，細隻蚼蟻，飼燴大，腹肚痛，救燴活。」

意思大約說：「男女青年，相互依偎坐著，會相互吸引」然後又說：「小的螞蟻是養不大的；肚子痛了也就救不活。」當然這樣的說法，是沒有什麼意義的，只是兒童隨口唸誦而已，隨著字的韻，一直讀下去，也就是所謂的順口溜。

# 大箍呆

施福珍／詞曲

暗公獅，哎唷，白目眉，
無人請，你就家己來，
來來大箍呆，炒韭菜，
燒燒一碗來，冷冷阮無愛；
來來大箍呆，炒韭菜，
燒燒一碗來，冷冷阮無愛。
哼，大箍呆，炒韭菜，
燒燒一碗來，冷冷阮無愛。
到今你才知，到今你才知，
到今你才知，嘿！

36

## 小典故

這首歌謠是描寫胖子的笨拙與憨厚，本來施福珍取名〈暗公獅〉，爲了豐富童子軍活動的趣味，改歌名爲〈大胖呆〉現改爲〈大箍呆〉，以符合實際。因當時演〈雲州大儒俠〉的布袋戲，這齣布袋戲中有一位「怪老子」講起一句漏風的口頭禪「到今你才知」，在當年很流行，被孩子模仿學習，所以在歌詞結束前加上這句話，增加逗趣與幽默。歌唱時，我們可學怪老子那沒牙齒，低沉又漏風的口氣來歌唱。

## 童謠知識通

歌詞由傳統唸謠：「土地公，白目眉，無人請，家己來。」及「大箍呆，炒韭菜，燒燒一碗來，冷冷阮無愛。」兩首歌融編而成。意思就是嘲笑一位長得胖、又笨呆的孩子，他喜歡跟著家人到別人家去做客吃喝。此種小跟班，常常成爲主人家裡小孩嘲弄的對象，說他不請自來，所以，用唱歌的方式來嘲諷。本曲譜利用中國五聲音階的特色，純宮調調式做成，譜中沒有Fa與Si，頗有鄉土味道。在歌詞分面，令人感到有其熟能詳的親切感。在歌詞分面，中間六個小節完全口語化，又能配合當時流行的口頭禪，反應社會狀況。

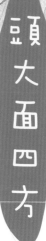

# 頭大面四方

傳統唸謠／詞
施福珍／曲

頭大面四方，肚大居財王，
頭大面四方，肚大居財王，
學問相當，英語一流通，
學問相當，英語一流通，
講話漏風，算盤我會摸，算盤會摸，
打鼓叮叮咚咚，嗯！
吃飯用碗公，做工課閃西風，
吃飯用碗公，做工課閃西風。

* 面四方：方方的臉。
* 居財：可以儲錢。
* 一流通：流利。
* 會摸：有水準。
* 閃西風：躲起來。

**小典故**

〈頭大面四方〉的歌詞，原屬於傳統歌詞的唸謠，內容有點諷刺大頭的意味，也是以「頭」為描寫的對象，詩與歌令人有各異其趣的詼諧氣氛。以「大頭肚大」來嘲笑大頭又大肚皮的不良形象，但歌詞進入主題之後卻轉為歌頌「頭大面四方，肚大居財王」。

面部四方在命相學中，是屬於好的面相；「居財王」是有錢財的象徵，然後又談到學問好，英語程度又是一流的，可惜唯有講話口齒不清楚。「算盤會摸」是打算盤的高手，表示可以算計。

「打鼓叮叮咚咚」原詞是「放屎叮叮咚咚」，所以接「嗯」是大便時用力所發出的聲音。「吃飯用碗公，做工課閃西風」，與「吃飯吃到流汗，做工課畏寒」是同樣意思，表示吃飯時相當賣力，工作時偷雞摸狗毫不費力。

**童謠知識通**

原曲為D大調二部合唱曲，旋律相當活潑，節奏明朗。曲中各以三拍子的長度，強調「大」、「方」、「通」、「飯」、「公」、「課」、「風」等字眼，在第四拍的地方如「用碗」、「閃西」、「做工」只以一拍長，令人感到一種強烈的對比，使節奏強、弱分明，也運用了許多反拍在「學問相」、「算盤會」、「打鼓叮」上顯出特殊的效果。大家都知道音樂是一種時間的藝術，作曲者如何掌握歌詞的精神面貌，然後運用最貼切的曲調，使歌詞的精神復活，這一點施福珍先生拿捏得相當準確，也是他的樂曲受人喜歡的原因，尤其童謠中，不能缺乏的是天真、活潑、輕快的精神。

# 三個和尚

施福珍／詞曲

一個和尚自己擔水，
自己吃，也有剩；
二個和尚公家扛水，
公家吃，抵抵好；
三個和尚無人擔水，
無通吃，真可惜；
分工合作，同心協力，
不驚無水通好吃。

## 字詞解釋

* 擔水：挑水。
* 公家：一起。
* 無通吃：沒得吃。
* 不驚：不怕。

## 小典故

常常聽說：「一個和尚自己提水，兩個和尚扛水喝，三個和尚沒水喝。」這句話告訴我們，有許多人做事情，都會推給別人，自己不願意做，又希望別人做，自己不願意做，又希望別人做讓他享受。

這首〈三個和尚〉歌詞改用台語來唱，意思是一樣的；歌詞分四段：「一個和尚，自己擔水，自己吃，也有剩。」告訴我們只有一個人，凡事必須親手做，一次挑一擔水，「也有剩」就是可以剩下來。「二個和尚，公家扛水，公家吃，抵抵好。」因兩人，扛水時，只是扛一桶，因此「抵抵好」夠吃而已；「三個和尚，無人扛水，無通吃，真可惜。」因為沒有人願意去提水，推來推去就沒水可以喝了。

歌詞最後的第四段中，提出了「分工合作，同心協力，不驚無水通喝好。」意在勉勵大家，必須合作，畢竟人是一種群居的動物，做任何一種事情，都必須共同去完成，才能組成一個和諧的社會，只有分工，才能使社會邁向世界大同的境界。

## 童謠知識通

這是一首三四拍子的快板歌曲，屬於G調的曲子，中國五聲音階的宮調。在今天功利掛帥的現實社會，許多人往往唯利是圖，做任何事情都怕被別人佔了便宜，教孩子這首〈三個和尚〉的歌，要孩子學習犧牲奉獻的精神，教導孩子與人相處必須合作，在社會講求分工，才是最重要的事。

♪卷二
雞鴨鵝，
動物真心適

# 羞羞羞

傳統唸謠／詞
施福珍／曲

羞羞，羞羞羞，掮籃撿鰗鰡，
羞羞，羞羞羞，掮籃撿鰗鰡，
攏總撿外濟，
哎唷攏總撿兩尾，
一尾煮來吃，嘖嘖，
一尾糊目睭，哼！
羞羞，羞羞羞。

* 羞羞羞：羞羞臉。
* 外濟：多少。
* 糊目睭：貼在眼睛上。

小典故

「羞」是表示恥笑人家「不要臉」的意思，通常在兒童遊戲中，是有帶動作的，以兩手的食指劃著自己臉上的腮部，然後扮著不屑一顧的臉色，對著嘲笑者的面，一面做動作一面叫著：「羞！羞！羞！（羞音唸ㄑㄨ）不見笑。」戰後，因長年戰亂，人民生活窘困、物質匱乏，所以，兒童的零食，在鄉下只有製糖用的白甘蔗，或生吃番薯、番石榴、花生米；若有一兩位經濟較富裕的兒童，買一支「含仔糖」（類似現在的棒棒糖）來吃的時候，一定有許多小朋友，會以欣羨的眼光望著他，而口水四溢著。

童謠知識通

筆者的外祖父是個捕魚人，每次提著魚網到水溝去捕魚，我總是跟在他的背後，幫他提魚籃仔，每次出去總是滿載而歸。這首歌詞中，「捾籃仔撿蝴鰡」是表現當時很容易捉到泥鰍的現象。那麼，為什麼要「撿泥鰍」呢？既然是嘲笑別人「愛吃鬼」就勸那位「愛吃鬼」去撿拾泥鰍，若捉到兩條，一方面可以煮來吃，另一條可以把眼睛糊起來，就不會眼巴巴的望著別人吃東西了。當然一尾泥鰍是糊不了眼睛的，但那是一種象徵的語言，也頗富兒童的想像。

# 火金姑

傳統唸謠／詞
施福珍／曲

火火火金姑，
飛呀飛落土，
火火火金姑，
飛呀飛落土，
坐坐坐我船，
打我的鼓，
吃我清米飯，
配我鹹菜脯，
對我門口過，
哎唷掠來通做某。

字詞解釋

＊**火金姑**：螢火蟲，又稱火金星。

＊**落土**：掉在地上。

＊**菜脯**：蘿蔔乾。

＊**做某**：做太太。

小典故

吳瀛濤的《台灣諺語》一書中，有關「火金姑」的歌謠有七首之多，施福珍的這首是「火金姑，飛落土，坐我船，打我鼓，吃我清米飯，配我鹹菜脯，對我門口過，掠來通做某。」為了歌曲曲調的需要，前句重覆唱一次，詞雖相同，但調不一樣。

曲中以 So、La、Si、Do、Re、Mi，沒有 Fa 的音，曲中強調同一音、同一字，主要強調「火金姑」；很巧的是每句後面，不是「上揚音」就是「下墜音」；比如「土」、「鼓」、「脯」、「某」，「土」是「上揚音」，「鼓」、「脯」、「某」即是「下墜音」；因「上揚音」與「下墜音」在做曲之時，必須用倚音來處理；其實「土」有兩種讀法，「土地」的「土」是「高平音」，「金、木、水、火、土」五行中的「土」是「下墜音」屬於漢音，此曲中的「土」是屬「上揚」的語音。

# 一兼二顧

施福珍／詞曲

一兼二顧，摸蜊兼洗褲，
三做四休，大條錢賺燴著，
嘿嘿呀，荷嘿荷，嘿嘿嘿嘿，荷嘿荷！
五臟六腑，是勇健者吃有久，
七顛八醉，千拼嘛燴富貴，
啊！九勤十儉，
菜脯米仔罔咬鹹，
千萬家財，無人請伊家己來。

48

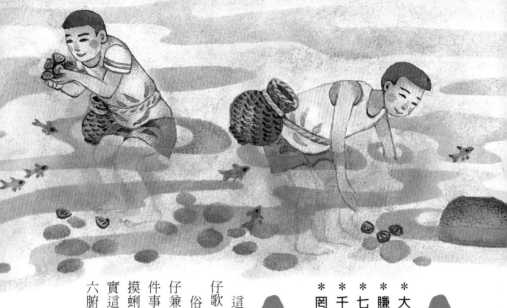

* 大條錢：大批錢財。
* 賺儘著：賺不到。
* 七顛八醉：醉醺醺。
* 千拼：再怎麼拼命。
* 罔咬鹹：隨便度三餐。

小典故

這是首例用數字俗語寫成的囡仔歌。

俗語說：「一兼二顧，摸蜊仔兼洗褲」，意思是說：「做一件事情，有兩種效果。」在河中摸蜊仔時，可以一併洗褲子，其實這只是一種比喻。人體內五臟六腑要健康沒有毛病才會長壽，

經常喝得醉醺醺的人，如何拚命賺錢也富不起來；勤勤儉儉飲食簡單樸素，蘿蔔干絲也可佐餐的人，千萬的家財不請自來。」

第二句，一天捕魚三天晒網這樣的人，是「賺不了大錢」，也就表示成不了大器。「五臟六腑，勇健者吃有久」告訴我們，人身體健康者，包含內臟的強壯，壽命才會長久；如果只是肥胖，但內臟不健康的人，壽命是不會太長的。「七顛八醉，千拼嘛儘貴」說明了好飲者，常常喝得醉醺醺，這樣的人常會誤大事，又花錢買醉，永遠不能達到富且貴的境界。做人必須「九勤十儉」才能致富。

49

# 樹頂猴

繞口令／詞
施福珍／曲

樹仔頂有一隻猴，
樹仔腳有一隻狗，
彼隻猴樹頂跋落來，
壓著樹仔腳的彼隻狗。

## 童謠知識通

這首歌曲運用語音高低起伏的形狀，以三拍子來處理，按照語形變化的高低轉變，把「狗」、「猴」、「溝」、「鉤」（一字名詞，一字動詞），每字加上「仔」強調口語化。而將四個同音異調的字，用音樂形式表現出來，可見台語語音變化之美妙。

這首〈樹頂猴〉曲子是中國五聲音階徵調式的歌曲；口語化強之外，趣味性濃厚，使兒童練唱時產生興趣。

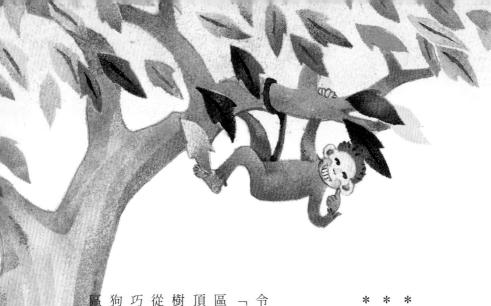

## 字詞解釋

* 樹仔頂：樹上。
* 樹仔腳：樹下。
* 彼隻：那隻。

## 小典故

這首〈樹頂猴〉是一首繞口令的囡仔歌。運用屬於上揚音的「猴」與下墜音的「狗」，來做區分；同時，也運用了「樹仔頂」與「樹仔腳」來區別樹上與樹下。敘述了樹上的那隻猴子，從樹上掉下來（跋落來），恰巧壓到了樹下（樹仔腳）的那隻狗；使兒童能了解上下的方位，區分「猴」與「狗」的音別。

歌詞，有人唸：「樹頂一隻猴，樹仔腳一隻狗，猴看到狗；猴緊走，狗嘛走，嘸知是猴驚狗？或是狗驚猴？」這種歌詞，仍然是一種繞口令的練習，詞中「猴」、「狗」、「走」的音均類似，不注意是難以區分。

另外還有一首同屬傳統繞口令〈猴鉤狗〉，歌詞是「一隻狗仔，跋落溝仔，叫阿猴仔去提鉤仔，阿猴仔提鉤仔來鉤溝仔邊，用鉤仔鉤溝仔內的狗仔。」是說明狗跌入水溝，而猴子去拿鉤子來鉤狗。

在我的記憶中，〈樹頂猴〉的

# 可愛的老鼠

施福珍／詞曲

阮是可愛的老鼠，恬佇鬧熱的都市，

阮厝頭家真趣味，講話攏用ＡＢＣ，

啊！阮兜有冷氣、電視、冰箱、洗衣機，

啊！阮兜的金錢算來算去算不離。

阮是可愛的老鼠，恬佇鬧熱的都市，

阮厝頭家真趣味，開錢攏用新台幣，

開錢攏用新台幣！

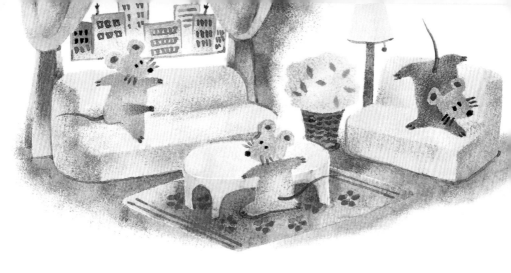

＊恬佇：住在。

＊鬧熱：熱鬧。

＊厝頭家：老闆。

＊開錢：花錢。

小典故

這首曲子，據施福珍老師說，歌詞的靈感來自一則童話故事：「有一天一群老鼠，見到一隻貓，就趕快躲起來了，大家共同研究預防被貓捕捉走的對策，大家經過一番討論，就決定要在貓的頸部掛一個風鈴，那貓一來就可聽到鈴聲，大家可立刻躲起來。問題

大約在一九八三年起稿，歌詞的多錢，花錢都用「新台幣」（國語發音）。這樣的童謠，具備現代人的生活方式，從歌詞中去反映時代性，保留了這個年代間城市人的生活方式，和其家庭狀況，除了趣味性強之外，也表達了孩子的活潑性格。

是──誰去掛那個風鈴呢？」這則童話故事，引起作者寫這首曲子。

從歌詞中了解，它是一首以「擬人化」手法寫出來的詞，將老鼠看成人，把現在住在都市的人比作老鼠，每天奔走在大街小巷之中覓食。然後，用小孩子的眼光，去看現代人，說話時夾雜英文，家庭之中電器化，又有很多錢，花錢都用「新台幣」（國

鴨

施福珍／詞曲

鴨、鴨、刣無肉，
瓦他庫西阿那達，
做陣來去爬燈塔，
看著兩隻鴨相打。
鴨、鴨、刣無肉，
瓦他庫西阿那達，
做陣來去爬燈塔，
燈塔頂烘燒鴨。

＊剖無肉：殺沒肉。

＊瓦他庫西：日語「我」之意。

＊阿那達：日語「你」之意。

＊做陣：一起。

屬於家禽之類的歌，適合幼齡兒裡吟唱。全首歌詞只有八小節，容易記誦。歌詞開頭，本來是「消胖鴨，吃無肉」，譜曲的施老師，因為音樂效果，改為「鴨鴨」。

據說「消胖鴨」的來源是有典故的。在日治時代，台灣各地區為了安全上的防衛，各角落都設

有民兵，這些民兵識字不深。有一次民兵在社頭一帶巡邏，遇到一個行跡可疑的人，民兵向前詢問這位夜行人「貴姓？」夜行人告訴他姓「蕭」，民兵要寫巡邏日記時，竟然寫不出「蕭」字，於是怕回去忘記，就在記錄薄上，劃了一隻「消胖鴨」，以這隻鴨子的形象來幫忙記憶。「消胖」就是，瘦巴巴的意思。因為鴨子瘦得全身缺肉，所以宣稱「消胖鴨，吃無肉」。

接著下一句「瓦他庫西，阿那達」是日語「我和你」；「做陣」是一起去，爬爬燈塔，而在「燈塔頂」加上一句「烘燒鴨」就是「烤鴨」之意。

55

# 大雞公（好子兒）

傳統唸謠／詞
施福珍／曲

大雞公咯咯啼，
做人的子兒著早起，
舉掃帚掃掃地，
提桌布拭桌椅，
進學堂勤讀書，
敬老尊賢好教示，
老父老母上歡喜，
延年益壽吃百二。

56

## 字詞解釋

* 拭桌椅：擦桌椅。
* 學堂：學校。
* 好教示：孺子可教。

## 小典故

〈大雞公〉是台灣民間傳統唸謠，歌詞敘述做為農村社會的好兒子，就必須早起床，勤奮的幫忙家事，掃掃地、擦擦桌椅。然後再到學校去讀書，若能知書達理，自然就能尊老敬賢，成為一個好兒子；孩子若不必讓父母擔心，父母無後顧之憂，自然能延年益壽，過著幸福快樂的日子。

童謠的歌詞除了流露孩子天真無邪的想像力與其心聲之外，可能兼具有教育孩子為人處事的道理，這些做人做事的道理，只要孩子能琅琅上口，自然就會有陶冶的作用，寓教化於歌唱之中。在今天生活教育日漸沒落，唱這首童謠，想必可以鼓勵孩子向上，培養勤勞之個性，建立好的倫理關係，社會就能比較祥和了。

## 童謠知識通

我們都知道，好的樂曲旋律，比較容易給人深刻的印象，徒有唸詞而無曲調的唸謠，容易使人忘記；從事音樂工作半輩子的施福珍老師，感到台灣童謠就是文化的根源，所以，在教學之餘，把一些傳統的唸謠，拿來配曲之外，也在生活中，觀察孩子的生活起居，創作了許多耳熟能詳的歌曲，使我們的孩子能唱自己的歌。

57

## 飼雞

傳統唸謠／詞
施福珍／曲

飼雞通顧更，飼豬通還債，
飼牛通拖犁，飼狗通吠暝；
飼後生，留恬厝內底，
飼查某子，總是別人的。

### 童謠知識通

歷史故事中，有人聞雞起舞，聽到公雞啼就爬起來舞劍。以前農村沒有時鐘，農婦們都聽雞啼就起來準備早餐。曲子為二拍子歌謠，為 F 調，押的韻腳為「更」、「暝」、「生」。詞中「顧更」就是「守住五更，叫醒人們」；「還債」即向人家借錢要償還，「拖犁」是耕田之意；「吠暝」即晚間汪汪叫；「後生」是兒子；「厝內底」就是家裡。

* **顧更**：守住五更，喚醒人們。
* **還債**：還向別人借的錢。
* **拖犁**：耕田。
* **後生**：兒子。
* **厝內底**：家裡。

## 小典故

在農業社會中，「飼豬通還債」就是農人在沒有收成之時，常到雜貨店去賒欠，等到豬賣了以後，再去還債。而養牛一般做為勞力之用，拖犁或拖車都用牛隻。養狗是為了觀察是否有宵小之輩來偷雞摸狗，若發現有異狀，狗就「汪汪」的吠叫著。

傳統觀念中「養兒防老」，也就是說「飼後生，留恬厝內底」的主要目的，兒子能反哺父母長輩是台灣社會一般觀念。而一般認為養女孩子都必須出嫁，嫁給別人當媳就變成別人的，這也是台灣早期「重男輕女」的觀念，有句諺語說，「欲看後生的腳倉，不愛看查某子的面。」這是農業社會對兒子、女兒的看法。

# 鯽仔魚欲取某

傳統唸謠／詞
施福珍／曲

1 天烏烏欲落雨，
舉鋤頭巡水路，
巡著一尾鯽仔魚欲娶某，
鱔魚做媒人，
土虱做查某，
龜擔燈，鱉打鼓，
田嬰舉旗好大步，
水雞扛轎嘛嫌艱苦。

2 天烏烏欲落雨，
舉鋤頭巡水路，
巡著一尾鯽仔魚大腹肚，
透風閣落雨，
生著好查甫，
打銅鑼，撞大鼓，
遇著三月迎媽祖，
阿媽出來看跋一倒。

字詞解釋

＊舉鋤頭：肩扛鋤頭。

＊娶某：娶妻。

＊擔燈：挑燈。

＊田嬰：蜻蜓。

＊跋一倒：跌倒。

小典故

民國五十三年的母親節，員林鎮上幾位名醫黃婦產科、紫雲醫院、江小兒科等醫師夫人發起成立「員林藝聲兒童合唱團」，當時施福珍在員林家商擔任指揮，聘鄉土音樂家施福珍擔任指揮，當時施福珍在員林家商當音樂老師，指導該校合唱團已連獲全縣音樂比賽四年冠軍，又獲全省比賽第三名，但對於指揮兒童合唱團還是第一次。

這首〈鯽仔魚欲娶某〉的譜曲是施福珍寫童謠合唱曲的處女作，民國五十四年五月四日，由「員林家商合唱團」與「藝聲兒童合唱團」共同在員林新生戲院演出時，特別介紹這首歌曲。因為曲子的旋律簡單易唱，歌詞的內容與六〇年代以後坊間所流行的《天黑黑》是不相同的，給人耳目一新的感覺，獲得熱烈的迴響。

童謠知識通

這首歌詞中，在「娶新娘」時遇到「迎媽祖」的情況，暗示著這是良辰吉日，「阿媽出來看跋一倒」可能說出本省人喜歡湊熱鬧的情形。這首曲子是相當寫實的，歌詞詼諧而逗趣，富有鄉土的色彩。曲子旋律相當優美，節奏活潑輕盈，每一樂句都相當的美，歌詞的押韻如「烏」、「路」、「某」、「鼓」，唸「步」、「苦」等字都近「鹿」韻，唸起來琅琅上口，頗受人歡迎。另外這首曲子值得一提的是，曲調本身採用中國五聲音階創作，使我們的鄉土味中注入更豐富的生命。

武松打虎

方子文／詞
施福珍／曲

古早有一個武松兄，
武藝高強有本領，
空手打死老虎精，
名聲通京城。

## 小典故

《水滸傳》的內容，雖根據民間傳說，但加入了想像與創作；背景雖然為宋朝，其實在中國歷史中，一些小人陷害君子、富人摧殘窮人、男人侮弄女人都被寫入其中。因此，表現的人物，是中國歷代所共有的。〈武松打虎〉小說中敘述武松是一位體格魁梧、重義氣又武藝高超、有膽識的英雄人物，可以赤手空拳打死巨大的老虎，因此其名聲遠播。

## 童謠 知識通

這是屬於敘述故事的歌謠；在歌唱以前，可以透過說故事的方法，述說「武松打虎」的故事，培養孩子英勇的氣慨。歌詞之意為「以前有一位叫武松的英雄，他的武藝高強又有本領，在景陽崗空拳打死了一隻老虎，他的名氣，在京城人人都知道。」押的韻腳為「兄」、「領」、「精」、「城」。此首歌曲為C調，二四拍子的曲子，唱起來活潑、有力。這種具故事性的歌曲，孩子容易記住。

歌詞開始用「古早」是說明很久以前的事情；最後一句「名聲」也就是「名譽」；「通京城」是名聞遐邇之意。

♪卷三
講天講地，
講啥麼貨 𝄞

# 講啥貨

施福珍／詞曲

一個囡仔愛講話，
到底是咧講啥貨？
講天講地講高低，
講黑講白講大細；
講啥麼，講啥麼，
講啥麼貨，
愈講愈濟，
愈講愈濟，
不知講啥麼貨，
講甲一布袋。

*講啥麼貨：講什麼東西。

*一布袋：很多之意。

## 小典故

施福珍說：「創作這首歌詞，靈感來自兩個地方。其一，參考吳瀛濤的《台灣諺語》一書中的童謠部分〈月光光〉第十首中的一段……『青盲的看繪爽，啞口的講，講啥麼貨，講天講地，講高講低，講尻杪，講飯篸，講這講彼，講彼講這……』。」另外，參考林武憲的兒童詩〈一個人興講話〉中「……一個人興講話，講啥麼貨，講天講地，講

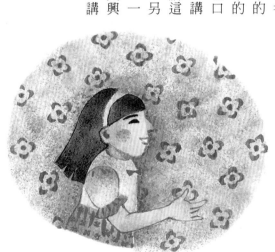

黑講白，講大講細，講高講低，講這講彼，講彼講這，按天光講到下昏，愈講閣愈濟，請你聽詳細，唉！講歸哺久，不知伊講啥貨。」施福珍老師把這兩段歌詞與詩，加以融和，再加上一句「講甲一布袋」來形容說了很多話。

## 童謠知識通

曲採用F大調，以二四拍的輕快速度進行，相當活潑輕快，以附點音符表現出孩子充沛的活力，鏗鏘有力的說話聲以三連音來強調「講啥麼」。由低而漸高，相當乾淨俐落，給人的印象是孩子們的話多、天真活潑，可以天花亂墜無所不說的談著，但講到最後，也不知道說些什麼？這首曲子，音域不高由C1～Ci，共八度，為一首押韻式的兒童歌謠。以詩結合歌而寫成的童謠，其韻腳為「話」、「貨」、「地」、「低」、「細」、「濟（choe）」、「袋」等，唱起來輕鬆、活潑、相當生動。兒童有天真無邪的特性，活潑俏皮是孩子的本質，所以在無憂無慮之中，常喜歡用逗趣、戲謔、譏諷或誇張的語言來自我調侃或揶揄他人，充滿著愉悅與幽默，反映孩子的稚情，這首歌謠也充滿著這種趣味。

# 牛奶糖

施福珍／詞曲

（生）先生，我的腹肚威威鑽，
（師）吃著什麼貨呢？
（生）牛奶糖，
（師）什麼所在吃的？
（生）甘蔗園，
（師）到底是吃外濟？
（生）無地算。

# 字詞解釋

* 威威鑽：一陣陣抽痛。
* 什麼貨：什麼東西。
* 外濟：多少。
* 無地算：無法計算。

# 小典故

這首唸謠流行在台灣終戰之前，歌詞只有前三句話：

第一句：「Sen-Sei（先生），我的腹肚威威鑽。」學生說。

第二句：「吃到什麼貨？（吃到什麼東西？）」老師問。

學生答：「牛奶糖。」

第三句：「在哪裡吃？」老師又問。

學生答：「甘蔗園。」

第四句：「到底是吃外濟？」

學生答：「無地算。」

以上四句話，原為日語發音，而施福珍老師將全部歌詞改成台語。在唱的時候「先生」保持日語發音。台語中「威威鑽」是形容陣陣的劇痛，「無地算」就是太多了無法算起的意思。在物質匱乏的日治時代，鄉下孩童都必須幫忙家事，諸如放牛、養雞、養鴨等一些雜事，能吃一些糖果，是多麼愉快的事。

# 童謠知識通

童謠是兒童玩樂時唱唸的歌，其唸唱形式有獨唱、對答唱及合唱三種。〈牛奶糖〉是一首對答式的唸唱歌曲，由施福珍老師所譜的曲。曲子只用La、Do、Mi三個音（小和弦），而在歌詞重要的句子，都利用原唸謠的上下起伏音來加以旋律化，使其歌詞具有台語化的性格，唱起來相當有趣，也表達出歌曲的時代性。這種利用日語音調的旋律，高低不同的聲音，加上唸唱時吟唸的強弱，長短的抑、揚、頓、挫，賦予口語的旋律化韻味，流露出了兒童天真無邪的想像力。

豆花

施福珍／詞曲

豆花車倒攤，
一碗二角半，
囡仔兄，緊來看，
看甲流嘴瀾。
豆花車倒攤，
一碗二角半，
囡仔兄，緊來看，
看甲流嘴瀾。

## 童謠知識通

豆花，是台灣很流行的一種小吃食品。黃豆磨成漿後，利用過濾網濾出豆漿，再加一些石膏使其凝固，便成為「豆花」。以前農業社會，物質生活匱乏，常有一些小販，挑著零食在街頭巷尾販售，賣豆花也是一門行業，這行業流行到如今，仍然有人繼續營業。這首歌的詞意是「賣豆腐腦的攤子弄翻了，算便宜一點，一碗二角半就可以。小朋友快來看，可是沒錢買，只有流口水的份了。」詞中「豆花」即「豆腐腦」；「車倒攤」是「攤子弄翻了」；「囡仔兄」稱「小朋友」；「流嘴瀾」就是「流口水」。曲子為F調，二四拍子，是一首輕鬆、活潑的歌謠。

70

小典故

戰後，國家的一切政策都以「反攻大陸，解救同胞」為目標，所有的文藝小說都是反共文學，歌詞曲也以「保衛大台灣」為訴求。那時，有一首歌曲是〈保衛大台灣〉，幾乎所有人都耳熟能詳，學生都要會唱。但有一些比較頑皮的小孩，都把「保衛大台灣」的歌詞唱成「豆花車倒攤」，因其華語音類似台語的「豆花車倒攤」；因此，這首歌曲的第一段，是以「保衛大台灣」這首歌的旋律做引子，發展開來。第二句「囡仔兒，緊來看，看甲流嘴瀾」是說明一些小孩看人家吃豆花，看得流口水；而當年一碗豆花的價錢是二角半的新台幣。這首歌是先有旋律再填詞的一首歌謠，押的韻腳為「半」、「看」、「瀾」、「碗」等。

71

# 雨來囉

方子文／詞
施福珍／曲

緊走緊走趕緊走，
雨欲落來囉！
緊走緊走趕緊走，
雨欲落來囉！
雷公熾那矸碰叫，
天黑黑看無路，
緊走緊走趕緊走，
雨來囉！

## 童謠知識通

〈雨來囉〉的歌詞源自於〈趕路調〉的靈感。歌詞的意思是「快走！快走！快要下雨了，雷公閃電，匹哩啪啦叫，天忽然暗起來，快看不到路了，快走！快走！雨已經來了。」

這首曲子，最主要是表現人內心匆忙、緊張的心情，加上有「趕路」的情境。

所以，演唱時速度上、節奏上比較快，才能表達緊張而焦慮的狀況，表情於旋律上流露出來，自然能夠傳達出情景交融的意境。這首輪唱歌曲，令人喜歡，唱出來使人雀躍不已，唱得越快，就好比雨將來臨了！

72

字詞解釋

* 緊走：快走。
* 雨欲落來：雨快下來。
* 爁那：閃電。

小典故

台語詞中「緊走」即「快走」；「雨欲落來」就是「雨快下了」；而「爁那」是「閃電」。

那是一個雨季的黃昏時，施福珍先生在學校上最後第七節的音樂課，教室外面雷雨交加，天空灰濛濛的一片，夜幕尾隨而至。施老師心中一直想著，這種天氣，放學後學生要如何回家？

若不趕快放學又擔心學生家長擔憂？此時心中響起這首〈趕路調〉的歌詞。猶豫一陣子，意識一直催促著「緊走，緊走，趕緊走……」於是，就把內心的情與屋外的雨景，做一段描寫，記下了「雷公爁那矸硞叫，天黑黑，看無路」的摸黑景色，也希望這些孩子，趕快回家，免得父母這心，不會有安全上的顧慮。

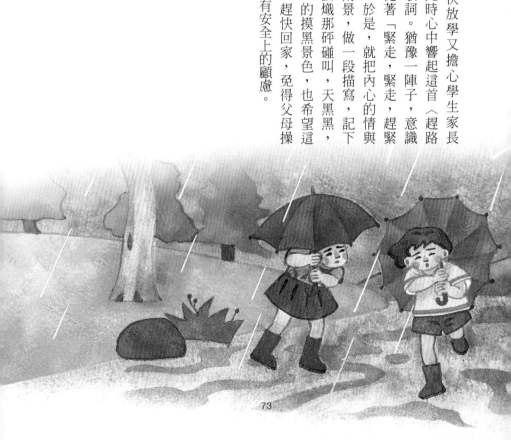

傳統唸謠／詞
施福珍／曲

# 月月俏

正月俏查某，二月俏蛤鼓，
三月俏媽祖，四月芒種雨，
五月無乾土，六月火燒埔，
七月好普度，八月是白露，
九月九降風，十月三界公，
十一月冬節圓，十二月好過年。

# 字詞解釋

＊俏查某：打扮俏麗的女孩。

＊俏蛤鼓：忙著抓青蛙。

＊三界公：天官、地官、水官三官大帝。

＊芒種、白露、冬節：都是二十四節氣的名稱。

# 小典故

描寫歲時的童謠：「俏」表示一種流行。歌詞開頭，有人用「正月俏查甫，二月俏查某」，也有人用「正月俏查某，二月俏蛤鼓」；正月時，因是新春季節，女孩子都展露花俏的春裝，如蝴蝶穿梭飛舞；到了二月因為是春耕季節，田園裡青蛙出現

而且哇哇的叫喚著；到了三月份因為媽祖誕辰，許多善男信女進香，到各地媽祖廟膜拜；芒種季節下雨了，五月份就常下雨，所以土地就「無乾土」（不會缺水）；六月時不下雨，原野就像被火燒焦之狀（火燒埔）。到了七月份是台灣人普度的民俗節慶，到處有拜孤魂野鬼的習俗；到了九月份，吹起東北季風，強而有力，本省稱為「九降風」；十月為「三界公」的生日，其實，按道教說法，三界公包括了，元月十五日的「天官大帝」、七月十五日的「地官大帝」、十月十五日的「水官大帝」，通稱「三界公」，故「三界公生」有三天，也就是拜堯、舜、禹三尊神；十一月冬至到了…十二月準備過年。

# 童謠知識通

台語詞「俏查某」即「打扮俏麗的女孩子」；「俏蛤鼓」是「忙著捉青蛙」；「俏媽祖」指「忙著媽祖進香」；「芒種」、「白露」、「冬節（至）」、「驚蟄」都是二十四節氣的名稱。

這首曲為中國七聲音階組成，所以，該是「徵調」樂曲，曲中樂句強調Re、So兩音，大部分都在這兩音中結束，比如「俏蛤鼓」、「芒種雨」、「是白露」、「三界公」等，為其主要特色。在台灣民謠中，以歲時來唱的歌非常之多，透過這些歲時唱的歌謠，可以了解台灣農民生活的一般情況，季節動態、習俗節慶從童謠之中，也可見一斑。

# 天頂一粒星

施福珍／詞曲

天頂一粒星，大頭仔拈田嬰，
田嬰飛高高，大頭仔賣肉丸，
肉丸無好吃，大頭仔賣木屐，
木屐眞歹穿，大頭仔眞僥倖。

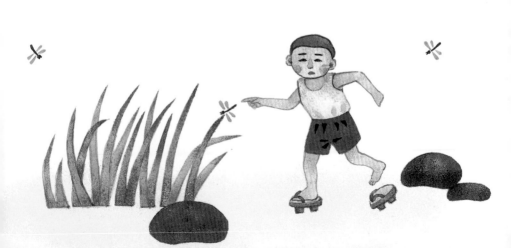

**字詞解釋**

* **拈田嬰**：抓蜻蜓。
* **無好吃**：不好吃。
* **歹穿**：不好穿。
* **僥倖**：有點殘忍的性情。

**小典故**

歌詞源於〈Do、Re、Mi，大頭黏田嬰〉的唸謠，這句「天頂一粒星」是作曲者施福珍老師加上去的。而「一粒星」是源於唸謠：「一粒星，兩粒星，牛母牽牛嬰，大隻掠去刣，小隻擱再生。」為了使每一句都換成五個字，再用八句完成這首曲子。為了口語化，把「大頭」後加「仔」字，成為「大頭仔」更能凸顯台灣話的語音特色。

**童謠知識通**

歌詞仿五言絕句創作，曲用五聲音階譜成，較具古代韻味，是中國宮調式的樂曲，在結束「真僥倖」用主和弦做結尾，完成這首曲子。本曲開頭也有唸「Do、Re、Mi」的，在最後一句「大頭仔真僥倖」之後，還有「僥倖公、僥倖母、大頭仔生虱母」，施福珍認為這幾句，前面歌詞銜接，有一點突兀，所以把它省略了，如此一來歌曲較具完整性，比較容易學習與記憶；同時，也把曲名改為〈天頂一粒星〉，讓孩子更有幻想的空間。

八句歌詞之中，有四句「大頭仔」都在雙數句唸出，用重複方式出現。一般「連珠」式的唸謠，大部分採上句末字（詞）與下句首字「詞」相同的「頂真」句法銜接；但〈天頂一粒星〉採重複式反覆進行的方式唸唱。

賣雜細

傳統唸謠／詞
施福珍／曲

玲瓏玲瓏賣雜細，
玲瓏玲瓏賣雜細，
賣搖鼓的對這過，
看你想要買什貨。

**字詞解釋**

＊玲瓏：鈴鐺的聲音。

＊雜細：女紅用品。

**小典故**

歌詞中所說的「賣雜細」就是賣女紅之類的雜貨。農業社會交通不便，女孩子想買些細小的女紅用品，都是要等「賣雜細」的來了才能買到。手搖著小小的搖鼓，肩挑著一擔女孩子用的針辦用品及化妝品。這首童歌是描寫一位賣雜細的小販，從路上走過的情形。

以前賣雜細的小販，都手持一隻玲瓏鼓轉動著，讓鼓聲「玲瓏、玲瓏」的響著，村婦們遠遠

的就聽到玲瓏鼓的聲音，夾著小販的叫賣聲，通常都把賣雜細的小販，稱為「賣搖鼓的」。一般「賣雜細」有針、線、花、粉……。

**童謠知識通**

一般村婦做女紅用的東西，或是化妝用的用品。鄉下婦人很少上街，一些做女紅用的東西，都必須靠「賣雜細」的來兜售，因此，聽到玲瓏鼓時，就要想想「要買什麼貨」。

歌詞詞意：「鈴噹！鈴噹！賣精緻的女孩子用品來了，賣雜細的從這兒經過，看你想要買什麼？」這是一首幼兒的歌，歌詞本來只有三句，因此，把前面一句，唱兩次，表現出加強語氣的效果。曲子為C調，韻腳抽在「細」、「過」、「貨」，是很容易學習的一首兒歌，為二四拍子，輕快、活潑的小曲。

# 電視機

方南強／詞
施福珍／曲

電視機真趣味，
有卡通、歌仔戲。
囡仔看甲笑咪咪，
阿婆仔看甲目屎滴。

## 字詞解釋

* 看甲：看得。
* 阿婆仔：老婆婆。
* 目屎：眼淚。

## 小典故

目前台灣社會，電視機影響現代人的生活甚鉅，不管是老人、小孩、家庭主婦、青少壯年，電視節目主宰了他們的休閒生活，甚至影響現代年輕人的人格成長與課業成績。

電視節目為了適應觀眾要求，推陳佈新製作各種類型的節目，依照年齡層來區隔。兒童最喜歡看的電視節目可能是卡通片，而

老年人最熱衷於歌仔戲、布袋戲的節目。有一些綜合的歌唱節目，花樣百出，各電視台常有「拼台」的意味，只是這些電視節目，只注重收視率，很少去注意教育效果，常常會令人感到失望。而一些影片，不是流露色情就是暴力，給孩子帶來了不好的示範，值得大家共同來深思。

## 童謠知識通

〈電視機〉屬於現代唸謠，有了電視機以後才被傳誦出來；描寫小孩子在看卡通時，總是開懷大笑。而老一輩的人，看電視喜歡看歌仔戲，歌仔戲的劇情有許多以哭調為主，描繪生、死、別、離的淒淒慘慘都是非常感傷的，因此，一些老婦人（阿婆仔）會邊看邊落淚（看甲目屎滴）。曲子是C調，押的韻腳是「機」、「味」、「戲」、「咪」、「滴」，一韻押到底，歌詞通俗流暢，三字一句，容易記誦，是一首討孩子喜歡的歌謠。

# 茶燒燒

傳統唸謠／詞
施福珍／曲

茶燒燒配芎蕉，
茶冷冷配龍眼，
龍眼干開雨傘，
人點燈你來看，
看新娘沖沖滾，
插紅花抹水粉，
金蔥鞋鳳尾裙，
帥當當，笑哎哎。

* **沖沖滾**：好熱鬧。
* **金蔥鞋**：鞋上繡金色圖案。
* **帥當當**：好漂亮。
* **笑吱吱**：校咪咪。

小典故

這首童謠從〈火金姑〉唸謠轉變而來的。而〈火金姑〉流行在坊間的唱法，至少有六首之多，大部分是「火金姑，來吃茶」開頭，但也有「火金姑，飛落土」開頭，後接「坐我船，打我鼓，食我清米飯，配我鹹魚脯，對我門前過，被我抓來做某。」

〈火金姑〉的歌詞，常常也

是一種「竹篙揍菜刀」的連珠式唱法，其歌詞也無一定的意義。

這首童謠前段以「茶」字來做頂真開頭來連珠，後段以「看」為頂真起頭的字來連珠。前段講到「龍眼干」合著「茶」就漲成傘型；後段描寫新娘的打扮，插紅花，抹水粉，穿著繡花邊的「金蔥鞋」；化妝時塗著水粉，穿得漂漂亮亮，微微的笑著。

若仔細去考察「火金姑」這些歌詞中，水果大部分是「龍眼」、「香蕉」、「拔仔」（番石榴），然後吃的菜是「匏仔」、「冬瓜」、「鹹菜脯」等。從這些食物中，了解鄉下家庭常吃的蔬菜與水果，歌詞是非常生活化的。

# 依依不正不正

施福珍／詞曲

透早開門，
依依歪歪（開門聲），
行到公園，
絲絲嗦嗦（皮鞋聲），
遇著朋友，
嘻嘻歡歡（歡笑聲），
歹面相看，
嘰嘰關關（話不投機）。

## 童謠知識通

歌詞中「早」、「到」都用「下墜音」；而「門」、「園」用「上揚音」來處理，每行後句均用四字成對的鼻音作為前句的形容詞，符合台語的音調。此唸謠每行的最後的四字是二字重疊詞，都是形容各種聲音的鼻音詞。本曲採用單句同音高連接方式寫曲，也就是前單句結束的音高等於下單句開頭的音高。這樣的曲子，可以分辨各樣聲音的種類、訓練學生對聆聽聲音的感覺。

* 依依歪歪：開門聲。
* 歹面相看：惡眼相看。

小典故

描寫到公園去散步，從家門到公園遇到老朋友的情形之兒歌。從早晨起床，打開家門，而門為木製的，因老舊而發出「依依歪歪」的雜聲；然後出門，走向公園，因穿新皮鞋，發出「絲絲唪唪」的皮鞋聲；遇到一些運動的伙伴，清晨見面，特別感到親切，寒暄的相互招呼「嘻嘻歡歡」的談天說地：只是遇到了講話不投機時，彼此之間臉色都

不好看，於是「嘰嘰關關」的鬥起嘴來。會寫這首歌曲，是因為施老師，每天早上都到公園去運動，從清晨出門時怕驚醒鄰居，開門都小心翼翼，沒想到還是有聲音；到了公園運動看到一些皮鞋之聲「絲絲唪唪」，有些人相遇老是談天說笑，若話不投機時就「嘰嘰關關」了。

此曲分四段有八句，每句四字，每一段的最後一個音高，都與下一段第一音等高，也是一種「連珠」譜型的句子，如此的銜接，可使音高正確，容易教學，也容易記憶。

曲子為F調，二四拍子。

# 老婆仔炊碗粿

施福珍／詞曲

白鴿鷥，担柳枝，

柳枝重，担箸籠，

白鴿鷥，担柳枝，

柳枝重，担箸籠，

箸籠輕輕，担草茵，

草茵通起火，

老婆仔透早起來炊碗粿。

## 童謠知識通

「碗粿」是台灣的一種小吃食物，把米磨成漿，再放入碗內，經過蒸籠來炊至熟，餡可用菜脯或肉類、蔥頭……等，味道很好，可以當點心來吃。曲子為降E調，四四拍子的歌謠；押的韻腳為「鷥」、「枝」與「輕」、「茵」等字。這是一首具有鄉村情境的歌謠，讓孩子認識「白鴿鷥」、「草茵」、「箸籠」等鳥類與器物。

* 箸籠：裝筷子的容器。
* 草茵：柴火。
* 透早：天色還未亮。

炊粿的老婆婆用來生火。」台語詞「箸籠」即「裝筷子用的器具」；「草茵」是「用稻草捆成的草把，用來起火」。

童謠中以「白鴿鸞」開頭的歌謠很多。這首以「白鴿鸞，擔柳枝」開頭，是表示白鷺鸞嘴裡咬樹枝去築巢；然「柳枝重，擔箸籠」，是沒意義的接龍語，因箸籠是裝筷子用的器具。而「擔草茵」（用稻草，或蔗葉做生火用的柴火），這種「草茵」可以起火用，起了火當然是為了「炊碗粿」，這種接龍式的童謠相當多，也非常有趣。

「老婆仔炊碗粿」是歇後語有「倒凹」、「倒貼」之意，表示所下的功夫與收穫不成比例，甚至有虧本之意。這首〈老婆仔炊碗粿〉是描寫鄉下的老阿婆，清晨就起來炊碗粿之情事。

歌詞的意思為：「白鷺鸞担柳枝，柳枝太重了，換担筷子籠，筷子籠很輕，又去担稻草捆，稻草捆可以用來起火，給清晨起來

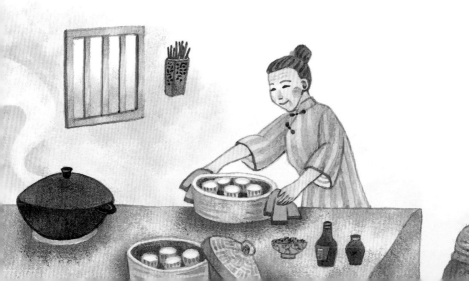

目睭皮

方子文／詞
施福珍／曲

目睭皮疲疲眲，
不知有啥麼代誌，
好事來歹代去，
觀音佛祖來保庇；
目睭皮疲疲眲，
不知有啥麼代誌，
好事來歹代去，
觀音佛祖來保庇。

## 童謠知識通

曲子是C調，全曲分成兩段，前半段是半終止的樂句，中國五聲音階的半終止，在角音做終止；到第二段才正式終止，在宮音做結束。以二四拍子來唱，「皮」與「來」都用上揚音來處理，而唱到「觀音佛祖來保庇」具有虔誠的情境，具宗教歌曲的韻味。台灣人有時遇到無法自主的事情，都會求助神明的保佑，期待神明化解災禍，因此，很多台灣人相信「舉頭三尺有神明」的說法。

88

＊**目睭皮**：眼皮。

＊**疲疲睏**：不停的跳。

＊**代誌**：事情。

＊**歹代**：壞事。

台灣人有一種迷信的說法：凡是眼皮不停的跳，可能是有某種預兆，這種預兆是福是禍是有一個原則性的。比如，男人左眼眼皮跳動，表示凶多吉少；而女人則看右眼，當右眼跳動時，也表示禍將來臨。因此，台灣人遇到眼皮跳動時，都會說：「目睭皮疲疲睏，好事來，歹事煞。」以這句話求得心安。

這首兒歌也就是描寫「目睭皮」（眼皮）跳動的反應，作詞者方子文有時將「疲疲睏」改成「喳喳眰」，其實「疲疲睏」是一重自然的跳動，而「喳喳眰」可以人力控制。當遇到目睭皮疲疲睏的情況時，自問：「不知有啥麼代誌。」然而祈禱「好事來，歹代去」，並期待「觀音佛祖」來保佑。

89

# 月光光秀才郎

傳統唸謠／詞
施福珍／曲

月光光，秀才郎，
騎白馬，過南塘，
月光光，秀才郎，
騎白馬，過南塘，
南塘未得過，掠貓仔來接貨，
接貨接未著，夯竹篙，撞獵鳶。

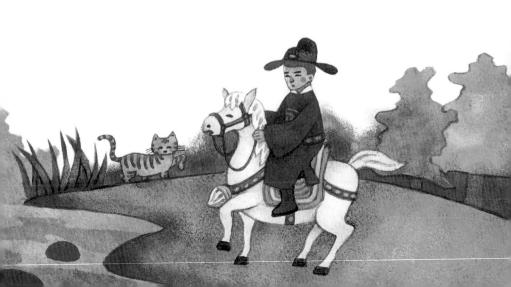

*接末著：接不到。
*夯竹篙：拿竹竿。
*獵鳶：抓小雞的老鷹。

曲子以十六小節濃縮了「月光光」的歌，採比較統一的前面段落，使小朋友容易記憶。本來有關「月亮」的歌詞都是連株式的延伸，常常是「竹篙撬菜刀」的銜接，歌詞本身常只為了押韻而沒有什麼意義存在，然而，這首歌謠，最後以「夯竹篙，撞獵鳶」來結束，相當完整。歌詞中「南塘」該是一個池塘的名稱；「未得過」就是「過不去」的

意思；「掠貓仔」即「捉貓」之謂；「夯竹篙，撞獵鳶」是「拿竹竿撞老鷹」之意。

此首歌的詞意是：「在一個有月亮的晚上，有位秀才，騎著白馬，走過南塘，南塘水深深的不能過去。捉一隻貓來幫忙接貨，可是接貨的人沒接到，拿一枝竹篙撞老鷹。」

這首曲子，採F調六八拍子，唱的時候用稍慢板的速度吟唱，是首節奏相當優美的曲子，不能唱太快，否則會失去幽靜的美好氣氛。如果，城市看不到月亮，放假的時候，不妨到鄉下，夜晚時到田野間或廣場上，看看明月當空，唱此首歌謠，享受一下大自然給予你的溫馨，一定會令你回味無窮。

卷四
小姐真古錐，
少年笑咪咪

# 水雞土

方子文改編／詞
施福珍／曲

水雞土仔手提布，擔著一擔醋，
行到雙叉路，看著一隻兔，
放醋去掠兔，掠著兔仔尋無布，
用褲來包兔，這隻兔無禮數，
咬破褲偷走路，弄倒醋真可惡，
唉！氣死彼個水雞土。

94

*擔著：挑著。
*無禮數：沒禮貌。
*偷走路：偷偷跑掉。
*彼個：那位。

小典故

〈水雞土〉的歌詞，來自於台灣兒歌的「急口令」中，有一首「有一個姓布」中的「口白」部分：「有一個姓布，手提一疋布，三步做二步，走到雙叉路，當錢一千五，又到雙叉路，為著做頭路，擔著一擔醋，頂街下街來賣醋，賣呀賣，賣到番薯路，看著一隻兔，趕緊放落醋，去追兔，掠著兔，更找無布，氣著竟落褲，用褲來包兔，這隻兔真不識禮數，給我咬破褲，咬到爛糊糊，真可惡，出手要掠，慢半步，趕緊放落醋，去追兔，追前追後追歸哺，追一下無突好，推倒醋，啊！褲又要更咬到爛糊糊，醋潑潑落地，沈落土，兔仔走到內山路，真真氣死彼個姓布。」從這首歌的口白部分，摘錄出來的。

童謠知識通

「醋」在台灣人的生活中，有兩種意義，一是真食用的「醋」，另一意義是「吃醋」（酸溜溜）；「掠兔」是「捉兔子」；「無禮數」就是「沒禮貌」；「偷走路」就是「偷跑掉了」，歌詞中的「到」字從角音開始唱起，歌詞必須唱「下墜音」，臺語的「到」用唱時，若沒有「下墜音」，音調與「溝」相似；「放」與「隻」也都是「下墜音」；「這」用跳音來唱，最後一字「下墜音」，「土」屬於重音，所以，用「到」音拖下來表達；還有走「到」雙叉路的「到」用連續的雙倚音來處理「下墜音」。臺語急口令的歌詞必須注意聲調的輕重，依臺語八音來講，整首詞中的「布」、「醋」、「土」、「惡」、「數」都是屬於第三重音，所以，用「宮」音就能表現出自然的韻律，因「土」屬於第二音，若不用雙倚音來處理就與「兔」同聲了，容易造成混淆，唱急口令的歌詞，該是練習語音的輕重，這首歌詞以「O」做韻腳，是急口令歌詞的特色。

# 阿肥的

施福珍／詞曲

阿肥的真古錐，
行路嘴開開，
驚熱懞粽蓑，
種菜頭，生當歸。
腹肚大大目睭眛，
愛吃雞尾錐，
腳手尖威威，
種蒜頭，生芫荽。

童謠知識通

曲子為降 E 調，屬於幼兒唱的歌曲；為一首二四拍子的歌，押的韻腳為「肥」、「錐」、「開」、「蓑」、「歸」，歌詞相當趣味性，符合孩子唸唱；也可借用唱歌，去認識「棕蓑」、「菜頭」與「當歸」。這是一首描寫長得肥肥胖胖小孩的歌曲，一般稱呼瘦小的孩子為「阿猴仔」；是一種對比性的暗喻。另外，用「種菜頭，生當歸」強調撿到了便宜，菜頭本是便宜貨，卻長出高級藥材，兒歌就是這樣可愛，前後意義雖然不連貫，但是押的韻很順口，這首唸謠就是一般所說的「順口溜」，具有趣味性。

**字詞解釋**

＊古錐：可愛。

＊襪椶蓑：披上棕櫚葉編織的雨衣。

**小典故**

台語：「吃肥肥，革鎚鎚」，就是說肥胖的人，常帶一種傻裡傻氣的樣子。但這首「阿肥的」，接「真古錐」，其實是「顛倒說」，具有諷刺的意味；接下去，就是描寫這位「肥仔」走路時，因體重負荷而「嘴開開」，有上氣接不到下氣的模樣。肥胖的人，大部分怕熱（驚熱）；這位「阿肥」也真是「傻」，既

然怕熱了，又穿著雨具（襪椶蓑）；「椶蓑」是一種棕櫚做的雨衣。棕，是常綠喬木，葉掌狀分裂，柄長，叢生於莖頂，基部有褐色，俗稱棕毛，耐水性強，用來作雨具、掃帚。而「種茶頭（種蘿蔔），生當歸」是絕對不可能的事，「當歸」是一種植物的莖，可做補品之用，是珍貴的中藥材料；而「茶頭」雖也是地下莖的作物，因量多就不那麼貴重。或許，最後一句是為了押韻，隨意唸出的句子。

「阿肥仔」是說明小胖子的可愛，走起路來嘴開著。台灣現在有許多胖小孩，或許是因為食物營養好，又少運動之故，所以小胖子特別多。

# 阿里不達

施福珍／詞曲

阿里不達個兄哥，
恬佇龜羅必羅，
唅唅嗵嗵三八巷，
一二三四五六號，
烏魯木齊阿匹婆，
秤秤采采大家好，
有時裫呌呌呌，
三不五時去迌迌。

童謠知識通

歌詞中的「阿里不達」、「龜羅必羅」、「唅唅嗵嗵」、「烏魯木齊」、「三不五時」、「秤秤采采」、「呌呌呌」等形容語言，相當傳神，令人有會心一笑之感。

曲子為C調，二四拍子。「羅」、「婆」用「上揚音」；「恬」、「好」、「去」等用「下墜音」處理。押的韻腳為「哥」、「羅」、「婆」、「好」、「號」、「婆」、「好」、「呌」……等字。

這首歌謠屬於輕鬆活潑的逗趣歌曲。用了台灣社會慣用的古怪形容詞，我們所謂的「革滑歌」，用詞調皮，真可謂「阿里不達」，不是正經八百的童歌；其詞意該是「阿里不達的哥哥住在龜羅必羅的地方，住址是三十八巷的一二三四五六號，住在烏魯木齊的阿匹婆，做人隨和人人好，偶而會十三點，偶而也會到處去玩耍」。

## 字詞解釋

* 阿里不達：不三不四的人，在此代表人名。
* 龜羅必羅：來路不名，在此代表地名。
* 烏魯木齊：新疆的迪化，語意做事馬虎的人。
* 秤秤采采：隨隨便便，有隨和之意。
* 呿呿叨叨：三三八八。

## 小典故

這首童謠裡，「阿里不達」是代表一個人名，被如此稱呼的人，一定是一個「不三不四」的人；這個人的哥哥，住在（恬）（偶爾）也會去玩耍。

伫）「龜羅必羅」（有孔無榫之意）是來路不明的人，在此代表地名。其實這句，可能為了押韻「哥」，才找這句有「羅」的字。而「嘹嘹噥噥」，就是「三三八八」之意，這種人精神不好、說話輕浮有些三八，在此代表路名；因此，其門牌號，也就不太清楚，所以，寫「一二三四五六號」；而「烏魯木齊」為新疆迪化，這裡代表著隨隨便便的人。「阿匹婆」是電視連續劇中的一個人物，做人很「隨和」（秤秤采采），不會去計較，對任何人都很好，只是，偶爾（有時拵）也會顛三倒四（呿呿叨叨），而「三不五時」

傳統唸謠／詞
施福珍／曲

搖啊搖，搖啊搖，
腹肚飫甲紀紀叫，
豬腳麵線雙碗燒，
蒜仔炒魚鰾，丸仔散胡椒，
欲出門，愛坐轎，
欲睏著放尿。

## 童謠知識通

母親帶小孩，每當小孩子哭的時候，做母親就會去猜測：孩子肚子餓了嗎？或是太冷、太熱？身體那個地方不舒服？然後想盡辦法哄騙孩子，使孩子停止哭鬧。

從許多「搖籃曲」或「搖子歌」可以看出母親帶孩子的苦心。

這首搖籃歌，是哄那些已經會走路、吃飯、會自己尿尿的大小孩童睡覺時所唱的唸謠。唸謠中的菜餚，可說是農業社會中很難得吃到的上等料理，在這裡只是畫餅充充饑而已。

這是一首傳統的唸謠，唱時總是反覆唱著，唱到孩子熟睡或不哭鬧才停止。此曲為中國五聲音階的宮調，算是E大調的樂曲。其韻腳為「搖」、「叫」、「燒」、「鰾」、「椒」、「轎」、「尿」。

唱這樣的歌時，一定要了解母親疼痛孩子的心情，做一個好孩子，以報答慈母恩情。

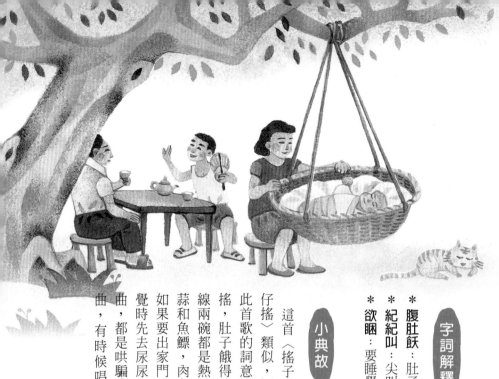

* 腹肚飫：肚子餓。
* 紀紀叫：尖叫聲。
* 欲睏：要睡覺。

小典故

這首〈搖子歌〉與下一首〈搖仔搖〉類似，同屬於母親的歌。

此首歌的詞意是「搖啊搖，搖啊搖，肚子餓得吱吱叫，豬腳和麵線兩碗都是熱燙燙的，炒一盤大蒜和魚鰾，肉丸湯撒一點胡椒；如果要出家門就要坐轎子，要睡覺時先去尿尿。」這一類型的歌曲，都是哄騙小孩睡覺的親子歌曲，有時候唱出母親對孩子的

期待與希望：母親有一雙推動搖籃的手，這雙推動搖籃的手，也是推動宇宙的手。歌曲從「搖啊搖，搖啊搖」開始，接著唱到「腹肚飫甲紀紀叫」，也就說明「腹肚轆轆之意；緊接著唱出一些好吃的台灣料理「豬腳麵線，蒜仔炒魚鰾，丸仔散胡椒」來充飢，這些台灣口味，令人垂涎欲滴；最後兩句「欲出門，愛坐轎，欲睏著放尿。」是母親對小孩的叮嚀，我們知道母親對孩子的照顧，總是無微不至。

# 搖仔搖

傳統唸謠／詞 施福珍／曲

搖仔搖，搖仔搖，
搖到內山去挽茄，
挽外濟，挽一布袋，
也通吃，也通賣，
也通給嬰仔做度脺。

## 童謠知識通

這是一首屬於母親的歌，哄小孩子睡覺時所唱的歌，也算一首搖籃曲，屬傳統唸謠，其歌詞相當多，通常是一而再的反覆詠唱；也有的人唱「搖大嫁板橋，紅龜軟燒燒，豬腳雙邊料」，也有唱「大麵雙碗燒，肉丸摻胡椒」……在吳瀛濤先生的《台灣諺語》中，收集有九種大同小異的歌詞。這首曲子，屬於西洋的C大調，很技巧的除掉Si與Fa之音，是中國五聲音階的宮調。唱的時候，必須輕聲細語，慢慢的詠唱，把全部的感情與愛融入歌詞中，歌聲自然會洋溢一股溫馨與甜蜜，像一股親情潺潺的流過孩子的心靈，使小孩產生幸福與安詳的感覺。

＊**內山**：深山。

＊**挽茄**：採收茄子。

＊**也通**：也可以。

＊**度晬**：週歲。

## 小典故

〈搖仔搖〉一般人唱起來，可歌可和。你能說「搖子茄」不重要嗎？「挽茄」是「採收茄子」；「也通」意思「也可以」；「度晬」即「週歲」。而其詞意為「搖啊搖，搖啊搖，搖到深山去採茄子，採多少？採一個布袋，也可以吃也可以賣，也可以讓嬰兒做週歲禮物。」

有句俗語說：「搖籃裡定終身」，意思就是說：「小孩子的生長環境影響其一生的成就。」在搖籃裡的時間，母親如果給予溫馨、感人的音樂，這小孩子長大以後，一定比較溫和。

能單調又乏味，但給母親唱時，因面對自己的孩子，為了讓孩子趕快進入夢鄉。所以，全心全力的唱著，就像母親對孩子諄諄細語，訴說著母親的心聲，也表達出母愛的偉大。媽媽一邊做農事採收茄子，一方面要揹著嬰兒，而歌唱的曲子。

## 小年人

施福珍／詞曲

少年人，注意聽，
不通無照騎機車，
交通事故時常發生，
爸爸媽媽心驚驚；
少年人，注意聽，
不通參人去飆車，
發生事故無性命，
爸爸媽媽心痛疼。

＊參人：和人家一起。

＊飆車：超速騎車。

小典故

這是教育性歌詞，說著：「年輕人我們要注意聽呀，不可以沒有駕駛執照就去騎機車，交通事故經常在發生，爸爸媽媽心裡會害怕。年輕人我們要注意聽呀，不可以和人家去飆車，發生事故，性命不保，爸爸媽媽心痛，會無法忍受。」目前台灣社會的許多青少年，為了標新立異引人注意，流行一種飆車活動，成群結黨的騎著機車，狂飆在馬路上，把自己的生命置之於度外；有些不良少年更是狂妄，自己飆車還攜帶刀械砍殺路人。這種瘋狂的行為，造成了社會的不安，治安機關常強力取締這些年輕人的不當行為。

# 阿娘

傳統唸謠／詞
施福珍／曲

（女）阿娘阿娘我欲嫁，

（母）戇子戇子不通嫁，
　　　留咧後擺嫁皇帝。

（女）皇帝阮不驚，
　　　警察阮大兄，
　　　法官是阮親成。

## 童謠知識通

本詞意為母女對話：「（女）媽媽！媽媽！我要嫁！（媽媽）傻孩子！傻孩子！不要嫁！留著以後嫁皇帝！（女兒）皇帝我不怕，警察是我大哥，法官也是我的親戚。」

本曲為 C 調二拍子，非常活潑俏皮，口語化相當強的歌謠；韻腳押「帝」、「嫁」與「驚」、「成」。旋律配合口語，唱起來像講話一般。

## 字詞解釋

* **阿娘**：媽媽。

* **戇子**：傻孩子。

* **後擺**：以後。

* **親成**：親戚。

## 小典故

這首〈阿娘〉是接自唸謠〈嘉義查某〉，但另外還有單獨唱的阿娘唱法，如此曲。「阿娘，阿娘我欲嫁」是女兒討著要出嫁，但本詞是說「不嫁」的原由，希望以後嫁給皇帝，期待嫁個如意郎君，不想隨便嫁。第二句「留咧後擺嫁皇帝」也可以當做母親回應女兒說不嫁的語詞。在古代

時，皇帝是威風凜凜，但這女孩卻不怕，因為有「警察」哥哥，與「法官」親戚。如果以歌詞內容來推敲，歌詞顯然是寫在日治時期以後，才會有「警察」、「法官」的名詞：這是一個新、舊年代交替時所產生的歌詞。

# 小學生

傳統唸謠／詞
施福珍／曲

一年的一年的悾悾，
二年的二年的戇戇，
三年的吐劍光，
四年的愛膨風，
五年的上帝公，
六年的閻羅王，閻羅王。

108

小典故

曲子，表達國小一至六年級學生的特性，是流傳於日治時代，盛行於台灣戰後初期。其實「悾悾」與「戀戀」都爲傻裡傻氣之意思，低年級對學校的規定，茫然無知的態度。「三年的吐劍光」，三年級時已經熟知環境，同學之間也熟了，開始調皮搗蛋，也敢說話了。「吐劍光」本是武俠片中，有武功的人，從口中吐出劍來傷人，用來比喻「敢說話」，非常生動而貼切。「四年愛膨風」到了四年級，不僅愛講話，同時，也會吹牛，誇大其詞的說話（愛膨風）。「五年的上帝公」，比喻已是高年級，有點自大狂了：「上帝公」是「玄天上帝」，手持七星劍，腳踩烏龜與蛇，威風凜凜之姿。「六年閻羅王」以「閻羅王」來形容六年級學生，有點倚老賣老、仗勢欺人的「囡仔頭王」，人見人怕，低年級都不敢招惹他。

童謠知識通

此曲是五聲音階的宮調，以Do、Re、Mi、So、La音，沒有Si、Fa音；利用樂句不斷的重覆形式，透過年級的轉變，樂句也隨之轉變；前兩句都用模仿的方式來寫，有人說：「音樂是一種模仿」，是動機的模仿。從這些樂句看來，一年級、二年級的樂句較平穩，到了三年級樂句轉變較強形式；到了「上帝公」用延長記號，拉長「公」字音，表達一種威風氣勢；到了「閻羅王」不僅用「上揚音」，強調「王」字音，並且重覆一次「閻羅王」，使人更加恐怖；有凶煞之形式出現，令人感到可怕。這是一首具有趣味性與教育性的童謠，令人透過歌詞就能了解各年級的生活情況。

# 李仔哥

施福珍／詞曲

李仔哥，鳳梨嫂，
酸葡萄，絲吉果。
李仔哥，鳳梨嫂，
酸葡萄，絲吉果。
自己的，自己好，
別人的，生虱母。
自己的，自己好，
別人的，生虱母。

110

* 絲吉果：百香果。
* 生虱母：長跳蚤或蝨子。

一首傳統童謠，前句「李仔哥、鳳梨嫂、酸葡萄、絲吉果」是台灣盛產的水果名，用來做「引言」，主要是第二句「自己的，自己好，別人的，生虱母」來教導孩子，不要貪取別人的東西。台灣當今被稱為「貪婪之島」是因為道德的淪喪，人心變得毫無廉恥的觀念，對各種引誘無法拒絕，又因功利掛帥，養成了欲達到目的不擇手段，所以要

教導孩子，不要拿人家的東西。

「生虱母」是頭髮 長頭蝨，一種不衛生的象徵，是骯髒所造成的結果。佔有別人的東西，是不當的行為，所以必須教育孩子要有「廉恥之心」，這首歌有寓教於樂的作用。

歌詞押「哥、嫂、萄、果、好、母」為「ㄛ」韻。

歌詞的意思是「李子哥哥，鳳梨嫂嫂，酸葡萄和百香果，自己的東西比較好，別人的東西生蟲子和跳蚤。」

## 大頭丁仔

施福珍／詞曲

大頭丁仔歕雞胿，
東西南北講一堆，
天生一支鑽石嘴，
講甲三更兔喘氣，
講甲三更兔喘氣哦！

善道的一個角色。

歌詞中的「歕雞胿」、「鑽石嘴」，都表示善於耍嘴皮，可以縱論天下事，天南地北的聊著；而這種口才又是天生秉賦，任何事情透過他的嘴巴，講到三更半夜都不需要休息。「免喘氣」表示一口氣講到底。

以前在鄉間，一個村莊酬神演戲，常常會「拚戲」，以演技來吸引觀眾，常常拚到月落星沈還沒休息。這位「雞胿源仔」天生伶牙俐齒，一張嘴可以講出好幾種不同角色的聲音，令人刮目相看。歌詞從頭唱到「免喘氣」再反覆一次，最後以「講甲三更免喘氣喔！」來強調善於吹牛的本事。

小典故

「大頭丁仔」是一位小孩子的名字，因為頭非常大而得此名。

這首歌詞來源，據作曲者施福珍說：「在小時候，員林地區有一位演布袋戲的師父源，名字叫『雞胿源』，因善於吹牛耍嘴皮而得名。因演一齣戲中，有一角色叫『大頭家丁』，做人家的僕人。於是把這兩個人物的特性寫在一起，變成『大頭丁仔』，於是，將『大頭丁仔』寫成能言

童謠知識通

歌詞之意：「大頭阿丁很會吹牛，東西南北說了一大堆。天生有一張會說話的嘴，話匣子一打開，說到三更半夜都講不完。」台語詞的「歕雞胿」即「吹牛」；「鑽石嘴」就是「很會說話」，「免喘氣」即「不用喘氣」，一口氣之意。曲子屬於中國五聲音階的商調，以「胿」、「堆」、「嘴」、「氣」為押韻，整首歌唱起來，令人有一氣呵成之感，節奏的形成類似，以音的高低不同構成相類似的旋律，小孩子唱起來，也很容易，真是一首好歌曲，值得學習。

# 小姐真古錐

傳統唸謠／詞
施福珍／曲

小姐小姐真古錐，胸嵌仔那樓梯，
小姐小姐真古錐，腹肚那水櫃，
你真帥，你真帥，實在有古錐，
你真帥，你真帥，實在有影帥，
菱角嘴蓮霧鼻，雙手親像舂杵搥，
雙腳親像草螟仔腿，實在有古錐。

## 童謠知識通

其詞意為：「小姐小姐真可愛，胸部像樓梯；小姐小姐真可愛，肚子像水櫃；你好美，你好美，實在真可愛；你好美，你好美，實在真漂亮。菱角形的嘴巴，蓮霧般的鼻子，一隻手好像舂杵的槌，兩隻腳又像蚱蜢的腿，看起來真是太漂亮了。」台語詞中「古錐」是「可愛」；「胸嵌仔」即「胸部」；「有影」是「真的」；「舂杵」是「以前舂米用的臼」；「親像」是「好像」。曲子以西洋Ｇ調來寫，曲式Ａ段為ａａｂｂ組成，全曲為ＡＢ二段式。

童謠的特色是趣味性，給孩子們心靈上嬉戲的歡愉，當然可運用誇張、反諷技巧，使兒童產生快樂之情趣，給孩子快樂的童年，讓其回味無窮。

* **古錐**：可愛。
* **胸嵌仔**：胸部。
* **有影**：真的。
* **舂杵**：以前碾米的臼。
* **親像**：好像。

**小典故**

〈小姐真古錐〉是根據〈排骨仔隊〉的歌謠改寫而成的，是一首帶有諷刺性的趣味歌曲。

「真古錐」就是看起來很可愛，「妳真帥」是很美麗的意思。其實這首歌詞是運用了反諷技巧；

「胸嵌仔那樓梯」就是因為瘦得弱不禁風，胸骨一支支排列，好比樓梯一般，加上肚子大大的，就像「水櫃」，實在「有影帥」、「有古錐」就是反諷了。

在最後一段寫「菱角嘴」是好吃的嘴型，「蓮霧鼻」是大鼻子；平常稱美女該是「櫻桃嘴（小小的）、蔥管鼻（筆直的）、雞蛋面（圓圓的）、柳葉眉（細細的）」，這才是美女的造型。那麼，「雙手親像舂杵槌」是又粗又大的手，而「雙腳親像草螟仔腿」是瘦小，如此組合的體型，怎能算「古錐」或「帥」呢？

新娘仔

傳統唸謠／詞
施福珍／曲

吃枇仔放槍子，吃柚子放蝦米，
吃龍眼放木耳，欲娶新娘上歡喜，
新娘子透早起來，入灶腳洗碗箸，
入大廳拭交椅，入房間繡針黹，
呵咾兄，呵咾弟，
呵咾親家親姆仔勢教示，教好伊。

## 字詞解釋

*枒仔：番石榴。

*槍子：子彈。

*灶腳：廚房。

*交椅：桌椅。

*呵咾：誇獎。

*勢教示：會管教。

## 小典故

這首歌的曲子，是施福珍於民國五十五年七月所譜的歌曲，以四二拍子進行，採用中國式的小調，建立在自然小音階之上，曲式相當自由，調子隨著歌詞而轉變。曲調譜成之後，首次發表在民國五十六年一月九日於彰化育樂中心，五十七年五月十二日又在員林實驗中學的禮堂演出，五十九年十月二十五日在台北國際學舍第一屆全國合唱大會中演出後，深受觀眾的喜愛。民國六十年兒童節分別在嘉義私立大同商專、高雄市體育館舉辦的第六屆亞洲合唱大會中發表。童謠對於小孩具有教育的功能，他們口中所唸的歌謠離不開生活經驗和想像的世界，所以，我們透過有趣的娛樂方式，使兒童潛移默化，達到教育效果。

## 童謠知識通

這首歌謠的後半段，該是教育孩子當新娘時的一些為人處世的道理，也告訴了我們，傳統社會中女人所扮演的角色。

另外，這首童謠是富有趣味的幻想，用「吃」與「放」做對比，把「番石榴的籽」聯想成「子彈」，把「柚子」聯想成「蝦米」，把「龍眼」聯想成「木耳」，這是一種消化不良的象徵，可以說把吃下的東西，不經消化又排泄出來，這也暗示小孩不能吃太多的道理吧！或在吃的過程中要細嚼慢嚥才不會傷害腸胃，這也是一種教育吧！

# 大鼻孔

施福珍／詞曲

碰恰恰碰恰恰，碰恰恰的鼻孔大，
碰恰恰碰恰恰，碰恰恰的鼻孔大，
因為細漢的時拵，用指頭仔挖鼻孔，
挖甲兩孔黑弄弄，實在驚死人，
碰恰恰碰恰恰，碰恰恰的鼻孔大，
碰恰恰碰恰恰，碰恰恰的鼻孔大。

## 童謠知識通

在歌曲中，教導孩子，注重衛生，方不
會傷害身體。

我問施老師說：「這首歌謠是否在描寫
那位電視節目主持人？」施老師笑著
說：「如果相似純屬雷同。」曲子為P
調二四拍子的歌謠，旋律相當輕鬆、活
潑、有趣，韻腳押在「孔」、「弄」、
「人」等字。我常在想，教育小孩時，
假如能夠透過詩唱歌或講故事的方
法，使他們獲得一種新的觀念，是最好
的途徑，寓教於詩、樂，能使兒童在趣
味之間學習成長，〈大鼻孔〉其實是首
教育的歌曲。

**字詞解釋**

\* 碰恰恰：三拍子的節奏，當做人的名號。

\* 細漢：小時候。

\* 黑弄弄：大黑洞。

\* 驚死人：嚇死人。

**小典故**

所謂「碰恰恰」本是一種華爾茲音樂舞曲的節奏，演奏起來非常輕鬆活潑，聽到此種節奏，無形中會手舞足蹈起來。這裡的「碰恰恰」當作一個人的別號或名字。

聽說在演藝界有一位節目主持人，幽默風趣，主持節目會讓人笑得人仰馬翻，一般的觀眾稱這位主持人為「澎恰恰」，至於為什麼，原因不詳。

施福珍老師的這首「大鼻孔」，其是描寫一個人叫「碰恰恰」，其人鼻孔非常之大，那麼為什麼鼻孔會那麼大呢？他想或許是小時候，用手指頭去挖鼻孔，所以挖得兩個鼻孔「黑弄弄」。其大有「驚死人」之可能，當然帶點誇張的描寫。

小孩子最喜歡嘲笑別人，這是一首嘲笑大鼻孔的唸謠，告訴孩子們大鼻孔的原因，同時，奉勸孩子，不要用手指頭去亂挖鼻孔。

# 內地留學生

傳統唸謠／詞
施福珍／曲

內地留學生，
過來台灣打鐵釘，
步兵看做學生，
剃頭的看做醫生，
屎礐仔看做房間，
牢仔內看做撞球間。

## 童謠知識通

曲子為F調，以中國五聲音階宮調譜成，歌詞與旋律並重，曲子的處理把每句的尾音拉開，押的韻腳為「生」、「釘」、「兵」、「間」之韻腳。

歌詞中「內地」在日治時代指「日本」；「打鐵釘」是「打造鐵釘」；「剃頭」即「理髮」；「屎礐」即「廁所」；「牢仔內」即「監獄」。童謠的產生，常常反映那個年代的情況，因此透過歌詞，可以看出其時代背景。在唱童謠時，介紹孩子一些與時代相關的歷史，我想，這就是「文化」吧！具有鄉土精神的時代歌謠，是值得我們推廣的。

字詞解釋

＊內地：日治時代稱日本內地。
＊打鐵釘：打造鐵釘。
＊剃頭：理髮。
＊屎礐：廁所。
＊牢仔內：監獄。

小典故

日治時代，台灣地區稱「日本人」為「內地人」。這首「內地留學生」是描寫一些日本人來台灣留學的學生，以反諷手法恥笑這些日本學生，知識水準的低落，與「人插花，伊插草」的童謠，有異曲同工之妙。歌詞首先血到「內地留學生」來到台灣，「打鐵釘」，即為來打工之意。言下之意說這些學生沒水準。

同時舉出了實例「步兵看做學生」，連軍人與學生都分不清；「剃頭的看做醫生」將理髮的師傅看成醫生，因理髮師常穿一件白色工作服，好比醫生；「屎礐仔看做房間」，把廁所看成臥室：「牢仔內看做撞球間」，把監獄看成撞球的地方，台語「牢仔內」有人寫「籠仔內」。這首歌詞，本來是傳統唸謠，最後一句本來為「迌迌間」，經施福珍老師改為「撞球間」，因「迌迌間」指比較低俗的妓女戶或茶室，所以改為「撞球間」。

此歌詞意是「從日本來的留學生，是來台灣學打造鐵釘的，陸軍步兵看成學生，理髮師看成醫生，廁所看成房間，監獄看成撞球間。」

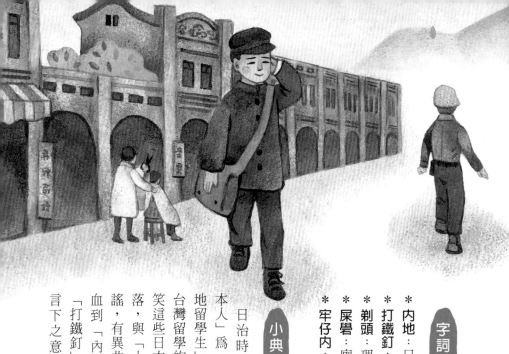

# 田庄阿伯

方子文／詞
施福珍／曲

田庄的老阿伯，
雙腳穿草靴，
出門戴瓜笠仔，
手提破布袋，
行路頭黎黎，
講著話驚歹勢，
財產滿四架，
金錢有夠濟。

**小典故**

這是一首描寫鄉下人物的歌曲。施福珍說：「在員林地區，有一位鄉下人，大家都稱他榴仔伯，是一位富有的人家。做人很實在，穿著非常樸素。」因此，常常看他穿了一隻破草鞋，出門時習慣戴一頂台灣的斗笠，手提著一個帆布袋，走路時總是低著頭，不像一些富豪人家昂首闊步，有得意洋洋之勢。與人說話，輕聲細語，有點靦覥，從外表看，可能不相信是一個家纏萬貫的富豪人家。

這樣的鄉下人，台灣非常多，有錢也不聲張作勢。據施老師說，在他印象中，他的祖父也是這一類型的鄉下人。寫此歌的目的，奉勸那些喜歡「打腫臉充胖子」的「無毛假大扮」，要好好反省，學習台灣先民忠厚老實的美德，不要愛出風頭。

**童謠知識通**

注意口語化填譜原則的施福珍老師，在這首歌曲中運用了優美旋律來創作。如果不唱歌詞，只哼唱旋律，也相當動聽，但是唱起歌詞就像講話。這首歌曲在第二段中「出門戴瓜笠仔，手提破布袋」共旋律與南管音樂的曲調類似，別有一種韻味，「伯」是短促的下墜音，押的韻腳為「伯」、「靴」、「笠」、「袋」、「黎」、「勢」。曲子為中國五聲音階徵調。歌詞都用五字為一句，其中若多出的字均為「虛」字，歌詞具有很濃的鄉土味。在日漸浮華、虛偽的社會裡，該多教導孩子學習「田庄阿伯」的精神。

卷五
看樂譜
唱囡仔歌

# 點仔膠

CD 01

詞曲：施福珍

♩ = 100

啊
A

黏 著 腳
Liam Tio Kha

點 仔 膠 黏 著 腳 叫 阿 爸 買 豬 腳
Tiam a Ka Liam Tio Kha Kio A Pa Be Ti Kha

豬 腳 箍 煮 爛 爛 飫 鬼 囡 仔 流 嘴 瀾
Ti Kha Kho Kun Noa Noa Iau Kui Gin a Lau Chhui Noa

點 仔 膠 黏 著 腳 叫 阿 爸 買 豬 腳
Tiam a Ka Liam Tio Kha Kio A Pa Be Ti Kha

*rit.*

豬 腳 箍 煮 爛 爛 飫 鬼 囡 仔 流 嘴 瀾 哎 唷
Ti Kha Kho Kun Noa Noa Iau Kui Gin a Lau Chhui Noa Ai Io

*a tempo*

點 仔 膠 黏 著 腳 叫 阿 爸 買 豬 腳
Tiam a Ka Liam Tio Kha Kio A Pa Be Ti Kha

豬 腳 箍 煮 爛 爛 飫 鬼 囡 仔 流 嘴 瀾 （咻）
Ti Kha Kho Kun Noa Noa Iau Kui Gin a Lau Chhui Noa Su
（吸口水聲）

# 點仔點水缸

詞：傳統唸謠
曲：施福珍

點仔點水缸　　　　誰人放屁　爛腳瘡
Tiam A Tiam Chui　Kng　　Sia$^n$ Lang Pang Phui　Noa Kha Chhng

點仔點水缸　　　　誰人放屁　爛腳瘡
Tiam A Tiam Chui　Kng　　Sia$^n$ Lang Pang Phui　Noa Kha Chhng

點仔點水缸　　　　放屁　　爛腳瘡
Tiam A Tiam Chui　Kng　　Pang　Phui　Noa Kha Chhng

# 放雞鴨

CD 02

詞：傳統唸謠
曲：施福珍

♩ = 100

一 放 雞 二 放 鴨 三 分 開 四 相 疊
It Pang Ke Ji Pang A Saⁿ Pun Khui Si Sio Tha

五 搭 胸 六 拍 手 七 紡 紗 八 摸 鼻
Go Ta Heng Lak Pha Chhiu Chhit Phang Se Pe Bon Phiⁿ

九 咬 耳 十 却 起 快 樂 笑 咪 咪
Kau Ka Hiⁿ Chap Khio Khi Khoai Lok Chhio Bi Bi

# 音樂體操

CD 03

詞曲：施福珍

♩ = 100

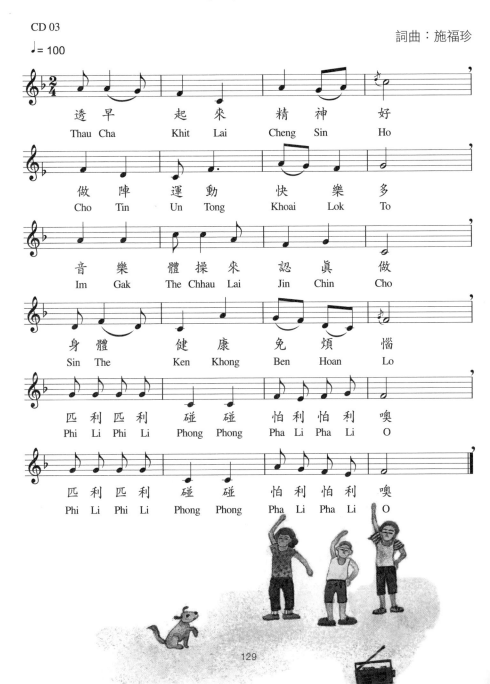

透早　起來　精神　好
Thau Cha　Khit Lai　Cheng Sin　Ho

做陣　運動　快樂　多
Cho Tin　Un Tong　Khoai Lok　To

音樂　體操來　認眞　做
Im Gak　The Chhau Lai　Jin Chin　Cho

身體　健康　免煩　惱
Sin The　Ken Khong　Ben Hoan　Lo

匹利匹利　碰碰　怕利怕利　噢
Phi Li Phi Li　Phong Phong　Pha Li Pha Li　O

匹利匹利　碰碰　怕利怕利　噢
Phi Li Phi Li　Phong Phong　Pha Li Pha Li　O

# 阿才

詞：傳統唸謠
曲：施福珍

♩= 100

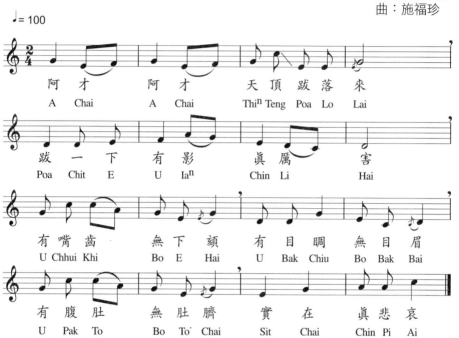

阿才　　阿才　　天頂跋落來
A Chai　　A Chai　　Thi[n] Teng Poa Lo Lai

跋一下　有影　　眞厲　　害
Poa Chit E　U Ia[n]　Chin Li　Hai

有嘴齒　無下頦　有目睭　無目眉
U Chhui Khi　Bo E Hai　U Bak Chiu　Bo Bak Bai

有腹肚　無肚臍　實在　眞悲哀
U Pak To　Bo To' Chai　Sit Chai　Chin Pi Ai

# 秀才騎馬弄弄來

CD 04

詞曲：施福珍

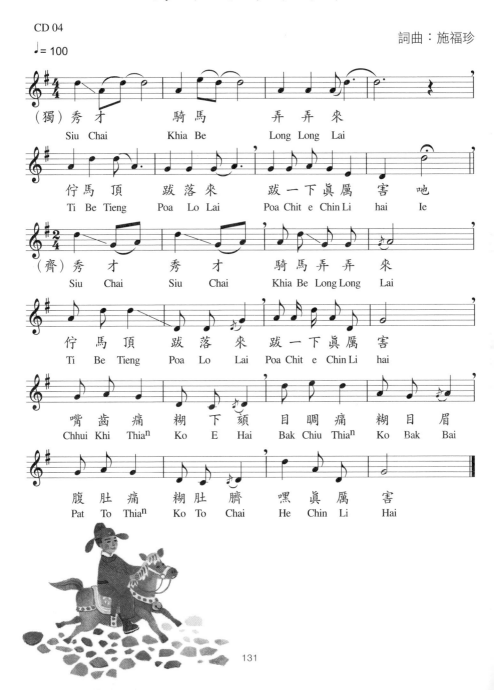

# 打你天

詞：傳統唸謠
曲：施福珍

♩ = 100

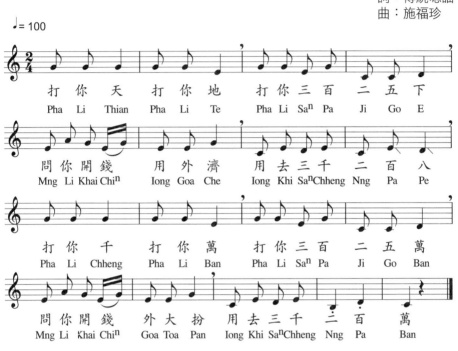

打　你　天　　打　你　地　　打　你　三　百　二　五　下
Pha　Li　Thian　　Pha　Li　Te　　Pha　Li　San　Pa　Ji　Go　E

問　你　開　錢　用　外　濟　　用　去　三　千　二　百　八
Mng　Li　Khai　Chin　Iong　Goa　Che　Iong　Khi　SanChheng　Nng　Pa　Pe

打　你　千　　打　你　萬　　打　你　三　百　二　五　萬
Pha　Li　Chheng　Pha　Li　Ban　Pha　Li　San　Pa　Ji　Go　Ban

問　你　開　錢　外　大　扮　用　去　三　千　二　百　萬
Mng　Li　Khai　Chin　Goa　Toa　Pan　Iong　Khi　SanChheng　Nng　Pa　Ban

# 巴布巴布

CD 05

詞曲：施福珍

♩ = 100

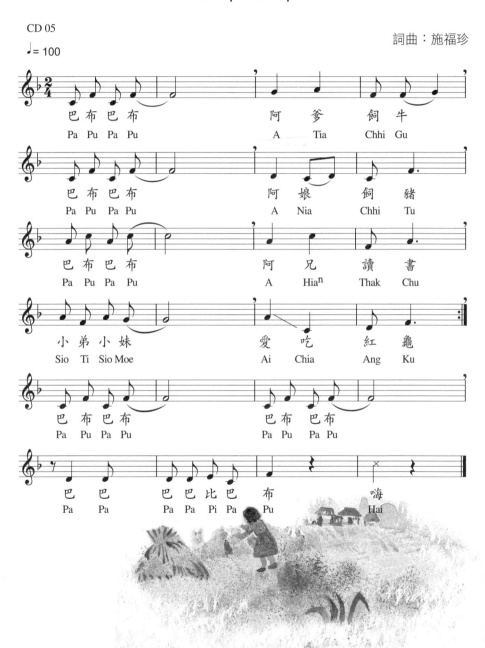

巴布巴布　　阿爹飼牛
Pa Pu Pa Pu　　A　Tia Chhi Gu

巴布巴布　　阿娘飼豬
Pa Pu Pa Pu　　A　Nia Chhi Tu

巴布巴布　　阿兄讀書
Pa Pu Pa Pu　　A　Hia[n] Thak Chu

小弟小妹　　愛吃紅龜
Sio Ti Sio Moe　　Ai Chia Ang Ku

巴布巴布　　巴布巴布
Pa Pu Pa Pu　　Pa Pu Pa Pu

巴巴　巴巴比巴布　　嗨
Pa Pa　Pa Pa Pi Pa Pu　　Hai

# 人之初

詞：方子文
曲：施福珍

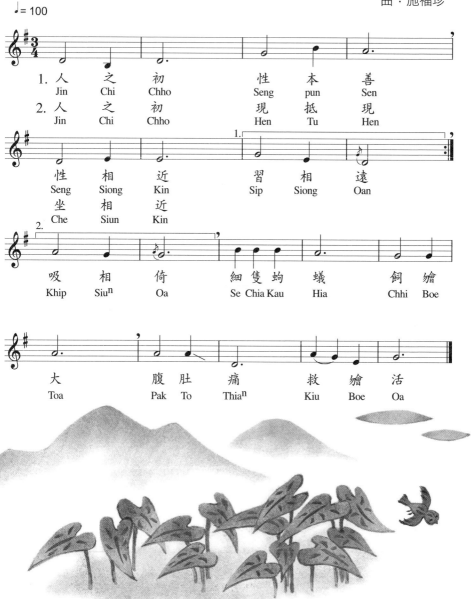

♩ = 100

1. 人 之 初　　性 本 善
   Jin Chi Chho　Seng pun Sen

2. 人 之 初　　現 抵 現
   Jin Chi Chho　Hen Tu Hen

性 相 近　　習 相 遠
Seng Siong Kin　Sip Siong Oan

坐 相 近
Che Siun Kin

吸 相 倚　　細 隻 蚼 蟻　　飼 獪
Khip Siuⁿ Oa　Se Chia Kau Hia　Chhi Boe

大　　腹 肚 痛　　救 獪 活
Toa　Pak To Thiaⁿ　Kiu Boe Oa

# 大箍呆

CD 06

詞曲：施福珍

♩ = 100

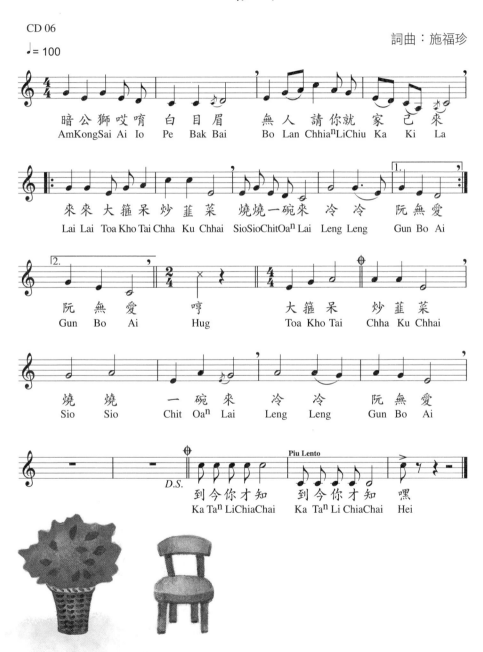

暗公獅哎唷　白目眉　　無人　請你就　家己　來
AmKongSai Ai Io　Pe　Bak Bai　　Bo　Lan　Chhiaⁿ LiChiu Ka　Ki　La

來來大箍呆炒韮菜　燒燒一碗來　冷冷　阮無愛
Lai Lai Toa Kho Tai Chha Ku Chhai　SioSioChitOaⁿ Lai　Leng Leng　Gun Bo Ai

阮　無　愛　　哼　　大箍呆　　炒韮菜
Gun　Bo　Ai　　Hug　　Toa Kho Tai　　Chha Ku Chhai

燒　燒　　　一　碗　來　　冷　冷　　阮　無　愛
Sio　Sio　　Chit　Oaⁿ　Lai　　Leng　Leng　　Gun　Bo　Ai

Piu Lento

D.S.

到今你才知　　到今你才知　　嘿
Ka Taⁿ LiChiaChai　　Ka Taⁿ Li ChiaChai　　Hei

# 頭大面四方

CD 07

詞：傳統唸謠
曲：施福珍

♩ = 100

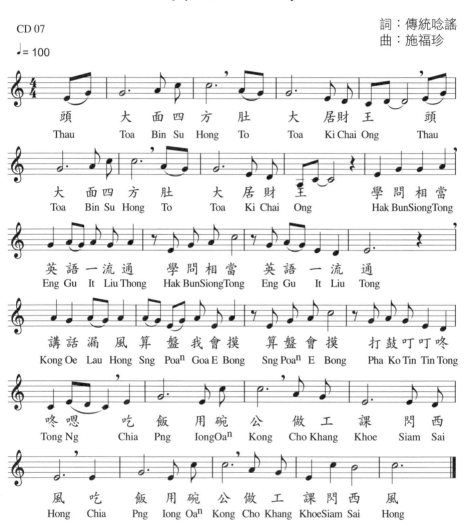

頭　　大　面　四　方　肚　　大　居財　王　　頭
Thau　　Toa　Bin　Su　Hong　To　　Toa　Ki Chai Ong　　Thau

大　面　四　方　肚　　大　居　財　王　　　學問　相當
Toa　Bin Su Hong To　　Toa　Ki Chai　Ong　　Hak BunSiongTong

英語一流通　學問相當　英語一流　通
Eng Gu It Liu Thong　Hak BunSiongTong　Eng Gu It Liu　Tong

講話漏風算盤我會摸　算盤會摸　打鼓叮叮咚
Kong Oe Lau Hong Sng Poa$^n$ Goa E Bong　Sng Poa$^n$ E Bong　Pha Ko Tin Tin Tong

咚嗯　吃　飯　用碗　公　做工　課　閃西
Tong Ng　Chia　Png　IongOa$^n$　Kong　Cho Khang　Khoe　Siam Sai

風　吃　飯　用碗　公　做工　課閃西　風
Hong　Chia　Png　Iong Oa$^n$　Kong　Cho Khang　KhoeSiam Sai　Hong

# 三個和尚

CD 08

詞曲：施福珍

♩ = 100 快板

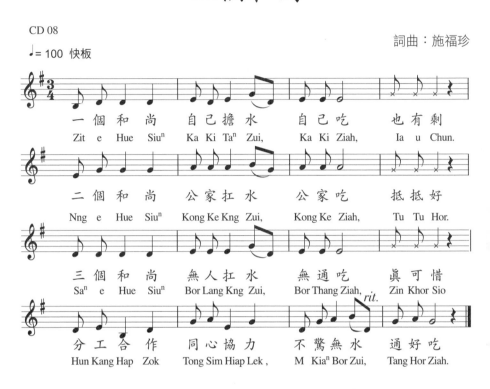

一 個 和 尚　　自 己 擔 水　　自 己 吃　　也 有 剩
Zit e Hue Siuⁿ　Ka Ki Taⁿ Zui,　Ka Ki Ziah,　Ia u Chun.

二 個 和 尚　　公 家 扛 水　　公 家 吃　　抵 抵 好
Nng e Hue Siuⁿ　Kong Ke Kng Zui,　Kong Ke Ziah,　Tu Tu Hor.

三 個 和 尚　　無 人 扛 水　　無 通 吃　　眞 可 惜
Saⁿ e Hue Siuⁿ　Bor Lang Kng Zui,　Bor Thang Ziah,　Zin Khor Sio

*rit.*

分 工 合 作　　同 心 协 力　　不 驚 無 水　　通 好 吃
Hun Kang Hap Zok　Tong Sim Hiap Lek ,　M Kiaⁿ Bor Zui,　Tang Hor Ziah.

# 羞羞羞

詞：傳統唸謠
曲：施福珍

CD 09

♩ = 100

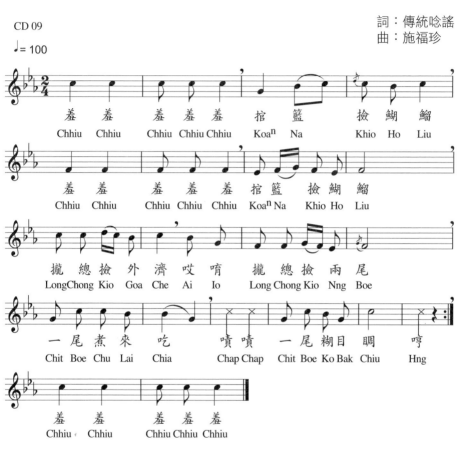

羞 羞 羞羞羞 �856 籃 撿 鯆 鰡
Chhiu Chhiu Chhiu Chhiu Chhiu Koa$^n$ Na Khio Ho Liu

羞 羞 羞 羞 羞 挓籃 撿 鯆 鰡
Chhiu Chhiu Chhiu Chhiu Chhiu Koa$^n$ Na Khio Ho Liu

攏 總 撿 外 濟 哎 唷 攏 總 撿 兩 尾
LongChong Kio Goa Che Ai Io Long Chong Kio Nng Boe

一 尾 煮 來 吃 噴 噴 一 尾 糊 目 睭 哼
Chit Boe Chu Lai Chia Chap Chap Chit Boe Ko Bak Chiu Hng

羞 羞 羞羞羞
Chhiu Chhiu Chhiu Chhiu Chhiu

# 火金姑

CD 10

詞：傳統唸謠
曲：施福珍

♩ = 100

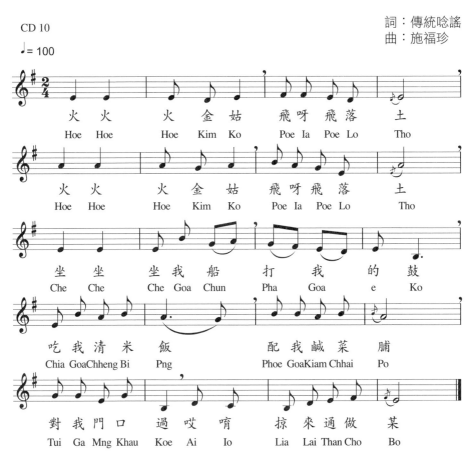

火 火　火 金 姑　飛呀飛落　土
Hoe　Hoe　Hoe　Kim　Ko　Poe　Ia　Poe　Lo　Tho

火 火　火 金 姑　飛呀飛落　土
Hoe　Hoe　Hoe　Kim　Ko　Poe　Ia　Poe　Lo　Tho

坐 坐　坐 我 船　打 我 的 鼓
Che　Che　Che　Goa　Chun　Pha　Goa　e　Ko

吃 我 清 米 飯　　配 我 鹹 菜 脯
Chia　Goa　Chheng　Bi　Png　Phoe　Goa　Kiam　Chhai　Po

對 我 門 口 過 哎 唷　掠 來 通 做 某
Tui　Ga　Mng　Khau　Koe　Ai　Io　Lia　Lai　Than　Cho　Bo

# 一兼二顧

CD 11

詞曲：施福珍

♩ = 100

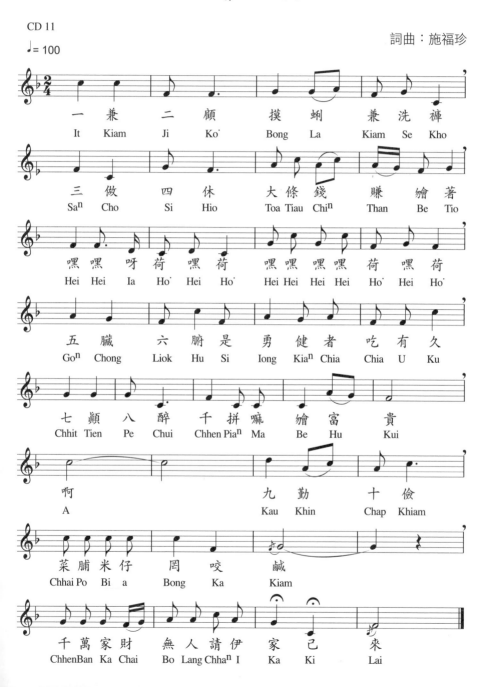

# 樹頂猴

詞：繞口令
曲：施福珍

♩ = 100

樹 仔 頂　　有 一 隻 猴
Chhiu A Teng　　U　Chit Chia Kau

樹 仔 腳　　有 一 隻 狗
Chhiu A Kha　　U　Chit Chia Kau

彼 隻　猴　　　樹 頂 跋 落 來
Hit　Chia　Kau　　　Chhiu Teng Poa Lo Lai

壓 著　　樹 仔 腳 的 彼 隻 狗
Te Tio　　Chhiu A Kha e　Hit Chia Kau

# 可愛的老鼠

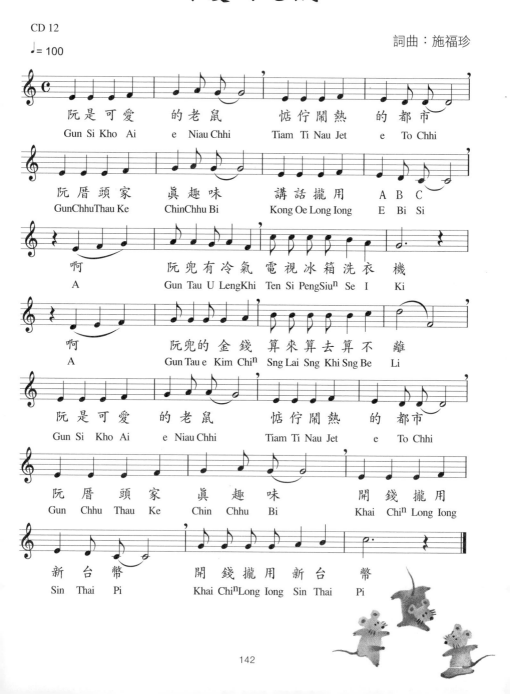

CD 12

詞曲：施福珍

♩ = 100

阮是可愛 的老鼠 恬佇鬧熱 的都市
Gun Si Kho Ai　e Niau Chhi　Tiam Ti Nau Jet　e To Chhi

阮厝頭家 眞趣味 講話攏用 A B C
GunChhuThau Ke　ChinChhu Bi　Kong Oe Long Iong　E Bi Si

啊 阮兜有冷氣 電視冰箱洗衣 機
A　Gun Tau U LengKhi Ten Si PengSiun Se I Ki

啊 阮兜的金錢 算來算去算不 離
A　Gun Tau e Kim Chin Sng Lai Sng Khi Sng Be Li

阮是可愛 的老鼠 恬佇鬧熱 的都市
Gun Si Kho Ai　e Niau Chhi　Tiam Ti Nau Jet　e To Chhi

阮厝頭家 眞趣味 開錢攏用
Gun Chhu Thau Ke　Chin Chhu Bi　Khai Chin Long Iong

新台幣 開錢攏用新台 幣
Sin Thai Pi　Khai Chin Long Iong Sin Thai Pi

142

# 鴨

詞曲：施福珍

♩ = 100

鴨　鴨　刳無肉　瓦他庫西　阿那達
A　A　Thai Bo Ba　Oa Tha Khu Si　A Na Ta

做陣來去　爬燈塔　看著兩隻　鴨相打
Cho Tin Lai Khi　Pe Teng Tha　Khoa^n Tio Nng Chia　A Sio Pha

鴨　鴨　刳無肉　瓦他庫西　阿那達
A　A　Thai Bo Ba　Oa Tha Khu Si　A Na Ta

做陣來去　爬燈塔　燈塔頂　烘燒鴨
Cho Tin Lai Khi　Pe Teng Tha　Teng Tha Teng　Hang Sio A

143

# 大雞公

詞：傳統唸謠
曲：施福珍

♩ = 100

大 雞 公　　咯 咯 啼　　做 人 的 子 兒 著 早 起
Toa Ke Kang　　Khok Khok Thi　　Cho Lang e Kian Ji Tio Cha Khi

舉 掃 帚　　掃 掃 地　　提 桌 布　　拭 桌 椅
Gia Sau Chhiu　　Sau Sau Ti　　The To Po'　　Chhit To I

進 學 堂　　勤 讀 書　　敬 老 尊 賢　　好 教 示
Chin O Tng　　Khin Thak Si　　Keng Lo Chun Hien　　Ho Ka Si

老 父 老 母　　上 歡 喜　　延 年 益 壽 吃 百 二
Lau Pe Lau Bu　　Siong Hoan Hi　　Ien Ni Iek Siu Chia Pa Ji

# 飼雞

詞：傳統唸謠
曲：施福珍

CD 13

♩ = 100

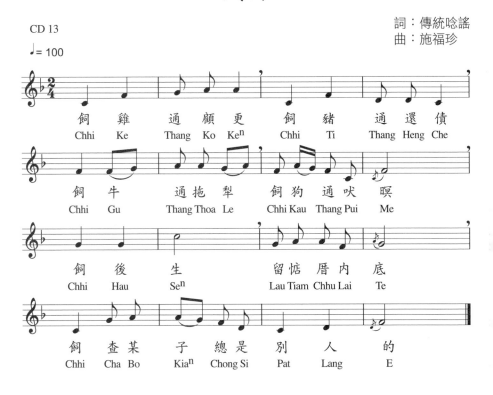

飼　雞　　通　顧　更　　飼　豬　　通　還　債
Chhi　Ke　　Thang　Ko　Ke^n　　Chhi　Ti　　Thang　Heng　Che

飼　牛　　通　拖　犁　　飼　狗　通　吠　暝
Chhi　Gu　　Thang　Thoa　Le　　Chhi　Kau　Thang　Pui　Me

飼　後　生　　　留　恬　厝　內　底
Chhi　Hau　Se^n　　　Lau　Tiam　Chhu　Lai　Te

飼　查　某　子　　總　是　別　人　的
Chhi　Cha　Bo　Kia^n　　Chong　Si　Pat　Lang　E

# 鯽仔魚欲娶某

詞：傳統唸謠
曲：施福珍

CD 14

♩ = 100

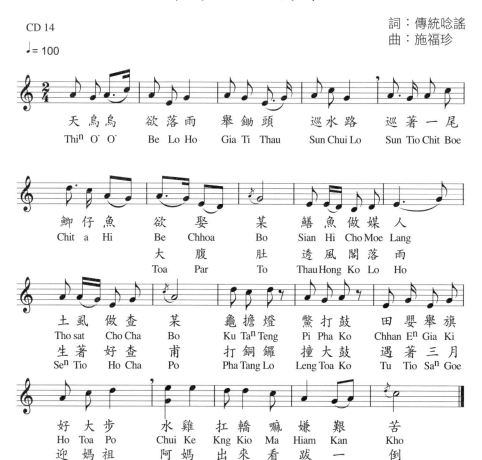

天烏烏　欲落雨　舉鋤頭　巡水路　巡著一尾
Thiⁿ O͘ O͘　Be Lo Ho　Gia Ti Thau　Sun Chui Lo　Sun Tio Chit Boe

鯽仔魚　欲娶　某　鱔魚做媒人
Chit a Hi　Be Chhoa　Bo　Sian Hi Cho Moe Lang

大　腹　肚　透風閣落雨
Toa　Par　To　Thau Hong Ko Lo Ho

土虱　做查　某　龜擔燈　鱉打鼓　田嬰舉旗
Tho sat　Cho Cha　Bo　Ku Taⁿ Teng　Pi Pha Ko　Chhan Eⁿ Gia Ki

生著　好查　甫　打銅鑼　撞大鼓　遇著三月
Seⁿ Tio　Ho Cha　Po　Pha Tang Lo　Leng Toa Ko　Tu Tio Saⁿ Goe

好大步　水雞　扛轎嘛嫌艱　苦
Ho Toa Po　Chui Ke　Kng Kio Ma Hiam Kan　Kho

迎媽祖　阿媽　出來看跋一　倒
Giaⁿ Ma Cho　A Ma　Chhut Lai Koaⁿ Poa Chit　To

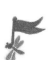

146

# 武松打虎

詞：方子文
曲：施福珍

古早　有一個　武松　兄
Ko Cha　U Chit e　Bu Siong　Hia[n]

武藝　高強　有本　領
Bu Ge　Ko Kiong　U Pun　Nia

空手　打死　老虎　精
Khang Chhiu　Pha Si　Lau Ho　Chia[n]

名　聲　通京　城
Mia　Sia[n]　Thang Kia　Sia[n]

# 講啥麼貨

CD 15

詞曲：施福珍

♩ = 100

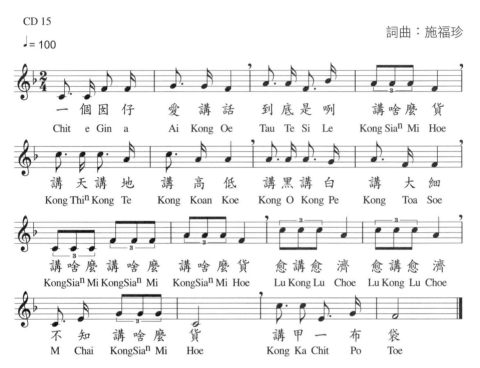

一 個 囡 仔　 愛 講 話　 到 底 是 咧　 講 啥 麼 貨
Chit e Gin a　 Ai Kong Oe　 Tau Te Si Le　 Kong Sia$^n$ Mi Hoe

講 天 講 地　 講 高 低　 講 黑 講 白　 講 大 細
Kong Thi$^n$ Kong Te　 Kong Koan Koe　 Kong O Kong Pe　 Kong Toa Soe

講 啥 麼 講 啥 麼　 講 啥 麼 貨　 愈 講 愈 濟　 愈 講 愈 濟
KongSia$^n$ Mi KongSia$^n$ Mi　 KongSia$^n$ Mi Hoe　 Lu Kong Lu Choe　 Lu Kong Lu Choe

不 知 講 啥 麼 貨　 講 甲 一 布 袋
M Chai KongSia$^n$ Mi Hoe　 Kong Ka Chit Po Toe

# 牛奶糖

CD 16

詞曲：施福珍

♩ = 100

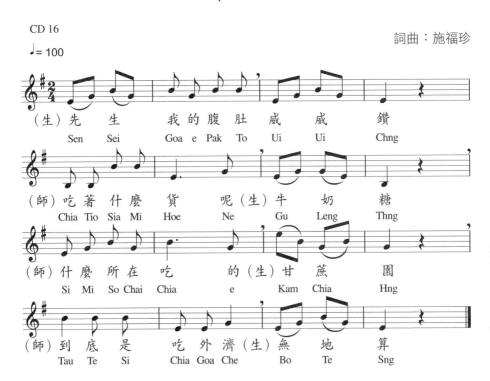

（生）先　生　　我的腹肚　威　威　鑽
Sen　Sei　　　Goa e Pak To　Ui　Ui　　Chng

（師）吃著　什麼　貨　　呢（生）牛　奶　糖
Chia Tio Sia Mi　Hoe　　Ne　Gu　Leng　Thng

（師）什麼　所在　吃　　　的（生）甘　蔗　園
Si　Mi　So Chai　Chia　　e　Kam Chia　Hng

（師）到　底　是　　吃外濟（生）無　地　算
Tau　Te　Si　　Chia Goa Che　Bo　Te　Sng

149

# 豆花

詞曲：施福珍

♩ = 100

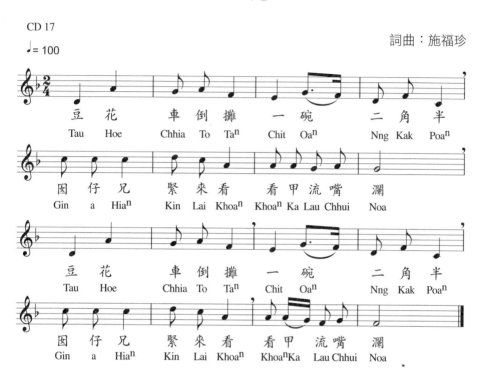

豆　花　　車　倒　攤　　一　碗　　　二　角　半
Tau　Hoe　Chhia　To　Ta$^n$　Chit　Oa$^n$　　Nng　Kak　Poa$^n$

囡　仔　兄　　緊　來　看　　看　甲　流　嘴　瀾
Gin　a　Hia$^n$　Kin　Lai　Khoa$^n$　Khoa$^n$　Ka　Lau　Chhui　Noa

豆　花　　車　倒　攤　　一　碗　　　二　角　半
Tau　Hoe　Chhia　To　Ta$^n$　Chit　Oa$^n$　　Nng　Kak　Poa$^n$

囡　仔　兄　　緊　來　看　　看　甲　流　嘴　瀾
Gin　a　Hia$^n$　Kin　Lai　Khoa$^n$　Khoa$^n$Ka　Lau　Chhui　Noa

# 雨來囉

詞：方子文
曲：施福珍

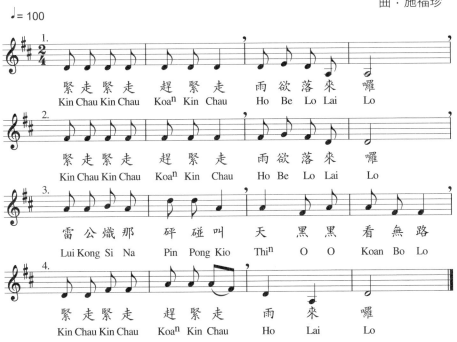

♩ = 100

1. 緊走緊走　趕緊走　雨欲落來　囉
Kin Chau Kin Chau　Koaⁿ Kin Chau　Ho Be Lo Lai　Lo

2. 緊走緊走　趕緊走　雨欲落來　囉
Kin Chau Kin Chau　Koaⁿ Kin Chau　Ho Be Lo Lai　Lo

3. 雷公熾那　砰碰叫　天黑黑看無路
Lui Kong Si Na　Pin Pong Kio　Thiⁿ O O Koan Bo Lo

4. 緊走緊走　趕緊走　雨來　囉
Kin Chau Kin Chau　Koaⁿ Kin Chau　Ho Lai　Lo

# 月月俏

CD 18

詞：傳統唸謠
曲：施福珍

♩= 100

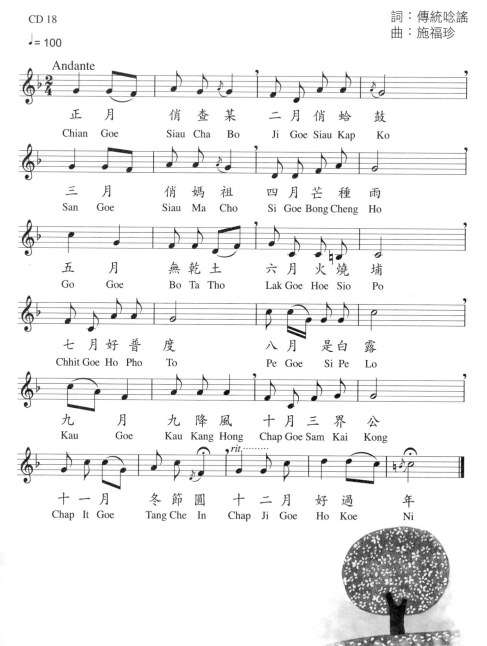

Andante

正 月　　俏 查 某　二月俏蛤 鼓
Chian　Goe　　Siau Cha Bo　Ji Goe Siau Kap Ko

三 月　　俏 媽 祖　四月芒 種 雨
San　Goe　　Siau Ma Cho　Si Goe Bong Cheng Ho

五 月　　無 乾 土　六月火 燒 埔
Go　Goe　　Bo Ta Tho　Lak Goe Hoe Sio Po

七月好普 度　　　八 月 是白露
Chhit Goe Ho Pho To　　　Pe Goe Si Pe Lo

九 月　　九降風　十月三界公
Kau　Goe　　Kau Kang Hong　Chap Goe Sam Kai Kong

十 一 月　　冬節圓　十 二月 好過 年
Chap It Goe　　Tang Che In　Chap Ji Goe Ho Koe Ni

152

# 天頂一粒星

詞曲：施福珍

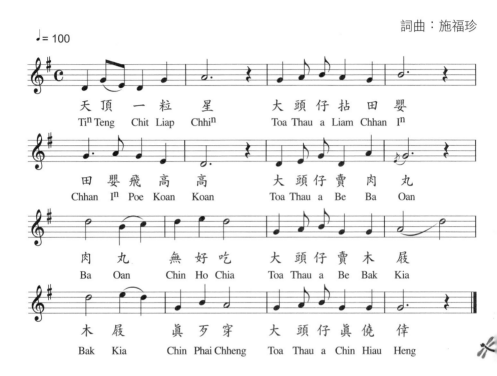

天頂 一粒 星　　　大 頭 仔 拈 田 嬰
Tiⁿ Teng　Chit Liap　Chhiⁿ　　Toa Thau a Liam Chhan Iⁿ

田 嬰 飛 高 高　　　大 頭 仔 賣 肉 丸
Chhan Iⁿ Poe Koan Koan　　　Toa Thau a Be Ba Oan

肉 丸 　　 無 好 吃　　　大 頭 仔 賣 木 屐
Ba Oan　　Chin Ho Chia　　　Toa Thau a Be Bak Kia

木 屐 　　 眞 歹 穿　　　大 頭 仔 眞 僥 倖
Bak Kia　　Chin Phai Chheng　　Toa Thau a Chin Hiau Heng

153

# 賣雜細

CD 19

詞：傳統唸謠
曲：施福珍

♩ = 100

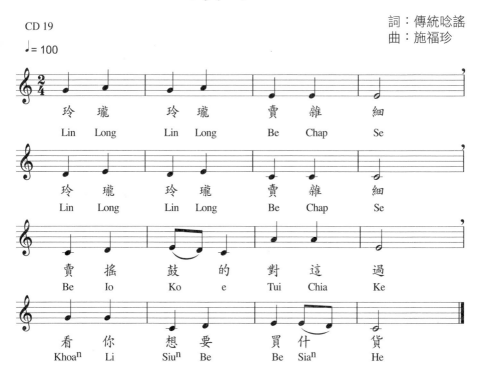

玲　瓏　　玲　瓏　　賣　雜　細
Lin　Long　　Lin　Long　　Be　Chap　Se

玲　瓏　　玲　瓏　　賣　雜　細
Lin　Long　　Lin　Long　　Be　Chap　Se

賣　搖　鼓　的　對　這　過
Be　Io　Ko　e　Tui　Chia　Ke

看　你　想　要　　買　什　貨
Khoan　Li　Siun　Be　　Be　Sian　He

# 電視機

詞：方南強
曲：施福珍

♩ = 100

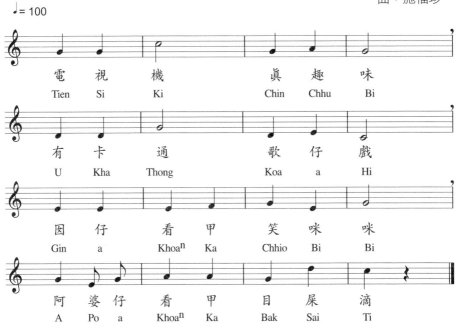

電　視　機　　　眞　趣　味
Tien　Si　Ki　　　Chin　Chhu　Bi

有　卡　通　　　歌　仔　戲
U　Kha　Thong　　Koa　a　Hi

囡　仔　看　甲　笑　咪　咪
Gin　a　Khoa$^n$　Ka　Chhio　Bi　Bi

阿　婆　仔　看　甲　目　屎　滴
A　Po　a　Khoa$^n$　Ka　Bak　Sai　Ti

155

# 茶燒燒

詞：傳統唸謠
曲：施福珍

♩ = 100

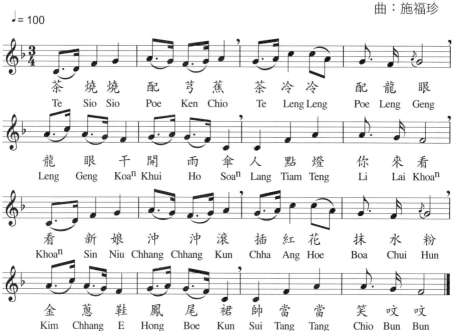

茶 燒 燒 配 芎 蕉 茶 冷 冷 配 龍 眼
Te Sio Sio Poe Ken Chio Te Leng Leng Poe Leng Geng

龍 眼 干 開 雨 傘 人 點 燈 你 來 看
Leng Geng Koan Khui Ho Soan Lang Tiam Teng Li Lai Khoan

看 新 娘 沖 沖 滾 插 紅 花 抹 水 粉
Khoan Sin Niu Chhang Chhang Kun Chha Ang Hoe Boa Chui Hun

金 蔥 鞋 鳳 尾 裙 帥 當 當 笑 哎 哎
Kim Chhang E Hong Boe Kun Sui Tang Tang Chio Bun Bun

# 依依歪歪

詞曲：施福珍

♩ = 100

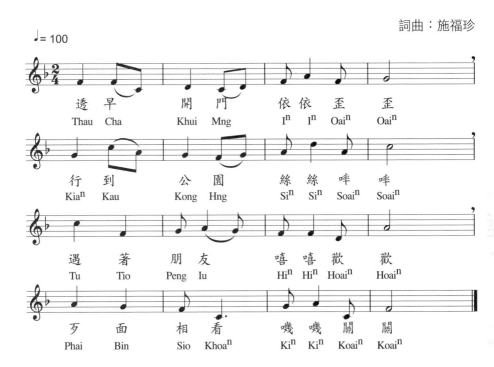

透早　　開門　　依依　歪　歪
Thau Cha　Khui Mng　In In Oain Oain

行到　　公園　　絲絲　唪　唪
Kian Kau　Kong Hng　Sin Sin Soain Soain

遇著　　朋友　　嘻嘻　歡　歡
Tu Tio　Peng Iu　Hin Hin Hoain Hoain

歹面　　相看　　嘰嘰　關　關
Phai Bin　Sio Khoan　Kin Kin Koain Koain

# 老婆仔炊碗粿

詞曲：施福珍

♩ = 100

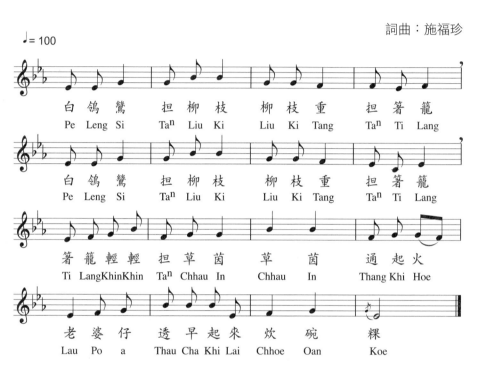

白鴿鷥　担柳枝　柳枝重　担箸籠
Pe Leng Si　Ta<sup>n</sup> Liu Ki　Liu Ki Tang　Ta<sup>n</sup> Ti Lang

白鴿鷥　担柳枝　柳枝重　担箸籠
Pe Leng Si　Ta<sup>n</sup> Liu Ki　Liu Ki Tang　Ta<sup>n</sup> Ti Lang

箸籠輕輕　担草茵　草　茵　通起火
Ti Lang Khin Khin　Ta<sup>n</sup> Chhau In　Chhau In　Thang Khi Hoe

老婆仔　透早起來　炊　碗　粿
Lau Po a　Thau Cha Khi Lai　Chhoe Oan　Koe

# 目睭皮

詞：方子文
曲：施福珍

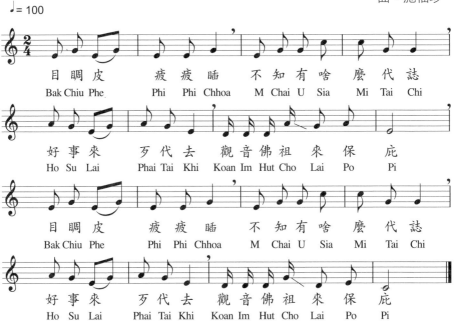

♩ = 100

目睭皮　　疲疲睏　不知有啥　麼代誌
Bak Chiu Phe　　Phi　Phi Chhoa　M Chai U　Sia　Mi　Tai　Chi

好事來　　歹代去　觀音佛祖　來　保　庇
Ho　Su　Lai　　Phai Tai Khi　Koan Im Hut Cho　Lai　Po　Pi

目睭皮　　疲疲睏　不知有啥　麼代誌
Bak Chiu Phe　　Phi　Phi Chhoa　M Chai U　Sia　Mi　Tai　Chi

好事來　　歹代去　觀音佛祖　來　保　庇
Ho　Su　Lai　　Phai Tai Khi　Koan Im Hut Cho　Lai　Po　Pi

# 月光光秀才郎

CD 20

詞：傳統唸謠
曲：施福珍

♩= 100

月 光 光　秀 才 郎　騎 白 馬　　過　南　塘
Goe Kong Kong　Siu Chai Long　Khia Pe Be　　Koe　Lam Tong

月 光 光　秀 才 郎　騎 白 馬　　過　南　塘
Goe Kong Kong　Siu　Chai Long　Khia Pe Be　　Koe　Lam Tong

南　塘　　未 得 過　掠 貓 仔　來 接 貨
Lam　Tong　　Boe Tit Koe　Lia Niau - a　Lai Chiap Hoe

接　　貨　接 未 著　夯 竹 篙　　撞　獵 鳶
Chiap　　Hoe　Chiap Boe Tio　Gia Tek Ko　　Long　La-Hio

# 水雞土

詞：方子文改編
曲：施福珍

CD 21

♩ = 100

水雞土仔 手 提布 擔著一擔 醋
Chui Ke To a Chhiu The Po Ta<sup>n</sup> Tio Chit Ta<sup>n</sup> Chho

行 到 雙叉路 看著一隻 兔
Kia<sup>n</sup> Kau Siang Chhe Lo Khoa<sup>n</sup> Tio Chit Chia Tho

放 醋 去 掠兔 掠著兔仔 尋 無 布
Khng Chho Khi Lia Tho Lia Tio Tho a Chhoe Bo Po

用 褲 來 包 兔 這 隻 兔 無 禮 數
Iong Kho Lai Pau Tho Chit Chia Tho Bo Le So

咬 破 褲 偷 走 路 弄 倒 醋 眞 可 惡
Ka Phoa Kho Thau Chau Lo Long To Chho Chin Kho O

唉 氣死 彼個 水 雞 土
Ai Khi Si Hit E Chui Ke Tho

# 阿肥的

CD 22

詞曲：施福珍

♩ = 100

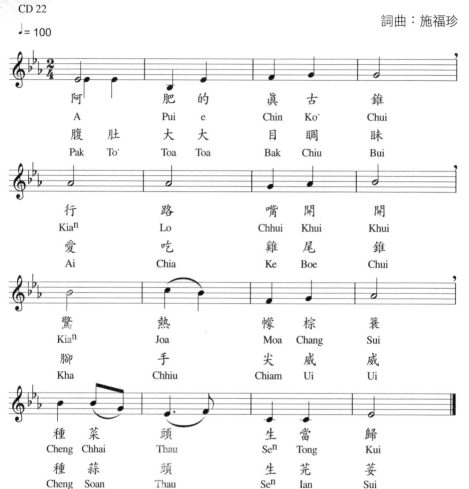

阿　　肥　的　　眞　古　　錐
A　　Pui　e　　Chin　Ko˙　Chui
腹　肚　大　大　　目　睭　　眛
Pak　To˙　Toa　Toa　Bak　Chiu　Bui

行　　　路　　　嘴　開　　開
Kiaⁿ　　Lo　　Chhui　Khui　Khui
愛　　　吃　　　雞　尾　　錐
Ai　　Chia　　Ke　Boe　Chui

驚　　　熱　　　懞　棕　　簑
Kiaⁿ　　Joa　　Moa　Chang　Sui
腳　　　手　　　尖　威　　威
Kha　　Chhiu　　Chiam　Ui　Ui

種　菜　　頭　　　生　當　　歸
Cheng　Chhai　Thau　Seⁿ　Tong　Kui
種　蒜　　頭　　　生　芫　　荽
Cheng　Soan　Thau　Seⁿ　Ian　Sui

# 阿里不達

詞曲：施福珍

♩ = 100

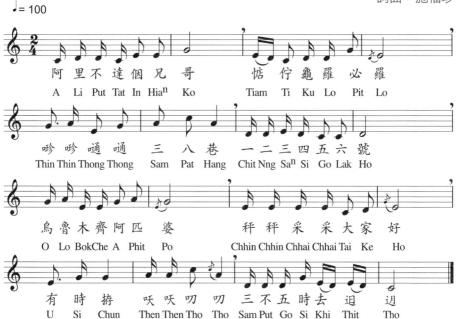

阿 里 不 達 個 兄 哥　　恬 佇 龜 羅 必 羅
A Li Put Tat In Hiaⁿ Ko　　Tiam Ti Ku Lo Pit Lo

畛 畛 硐 硐　三 八 巷　一 二 三 四 五 六 號
Thin Thin Thong Thong　Sam Pat Hang　Chit Nng Saⁿ Si Go Lak Ho

烏 魯 木 齊 阿 匹 婆　　秤 秤 采 采 大 家 好
O Lo BokChe A Phit Po　　Chhin Chhin Chhai Chhai Tai Ke Ho

有 時 拵　呋 呋 叨 叨　三 不 五 時 去 迌　迌
U Si Chun　Then Then Tho Tho　Sam Put Go Si Khi Thit Tho

# 搖子歌

詞：傳統唸謠
曲：施福珍

♩ = 100

搖 啊 搖　　搖 啊 搖
Io A Io　　Io A Io

腹 肚 飫 甲 紀 紀 叫
Pak To Iau Ka Ki Ki Kio

豬 腳 麵 線 雙 碗 燒
Ti Kha Mi Soaⁿ Siang Oaⁿ Sio

蒜 仔 炒 魚 鰾　丸 仔 散 胡 椒
Soan a Chha Hi Pio　Oan a Sam Ho Chio

欲 出 門　　愛 坐 轎
Be Chhut Mng　　Ai Che Kio

欲 睏 著 放 尿
Be Khun Tio Pang Jio

164

# 搖仔搖

詞：傳統唸謠
曲：施福珍

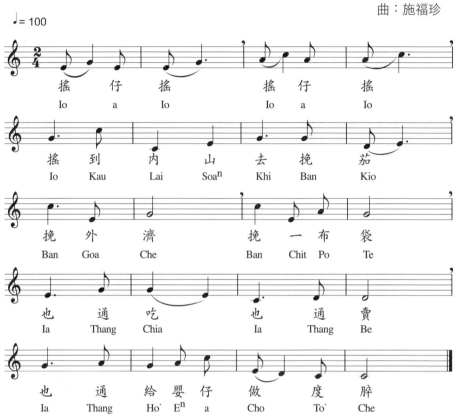

♩ = 100

搖　仔　搖　　搖仔　搖
Io　　a　Io　　　Io　a　Io

搖　到　內　山　去　�　茄
Io　Kau　Lai　Soa^n　Khi　Ban　Kio

挽　外　濟　　挽　一　布　袋
Ban　Goa　Che　　Ban　Chit　Po　Te

也　通　吃　　也　通　賣
Ia　Thang　Chia　　Ia　Thang　Be

也　通　給　嬰　仔　做　度　晬
Ia　Thang　Ho'　E^n　a　Cho　To'　Che

# 少年人

詞曲：施福珍

♩ = 100

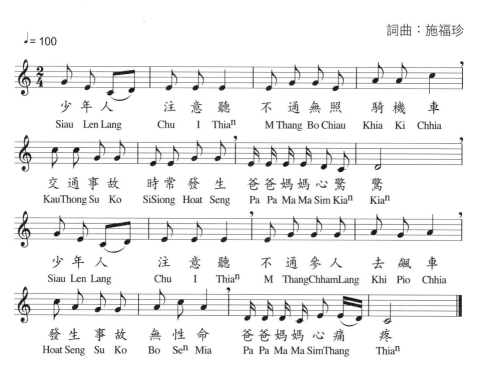

少 年 人　　　注 意 聽　　　不 通 無 照　　　騎 機 車
Siau Len Lang　　Chu I Thian　　M Thang Bo Chiau　Khia Ki Chhia

交 通 事 故　　時 常 發 生　　爸 爸 媽 媽 心 驚 驚
KauThong Su Ko　SiSiong Hoat Seng　Pa Pa Ma Ma Sim Kian Kian

少 年 人　　　注 意 聽　　　不 通 參 人　　去 飆 車
Siau Len Lang　　Chu I Thian　　M ThangChhamLang　Khi Pio Chhia

發 生 事 故　　無 性 命　　　爸 爸 媽 媽 心 痛　疼
Hoat Seng Su Ko　Bo Sen Mia　　Pa Pa Ma Ma SimThang　Thian

# 阿娘

詞：傳統唸謠
曲：施福珍

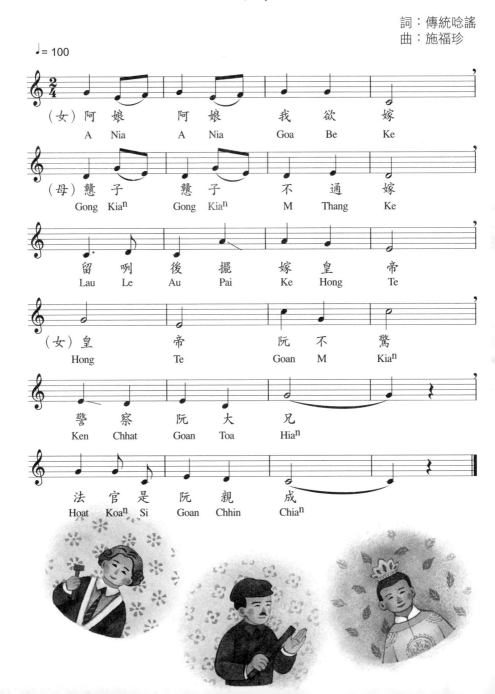

♩ = 100

（女）阿　娘　　阿　娘　　我　欲　嫁
A Nia　　A Nia　　Goa Be Ke

（母）戇　子　　戇　子　　不　通　嫁
Gong Kiaⁿ　Gong Kiaⁿ　M Thang Ke

留　咧　　後　擺　　嫁　皇　帝
Lau Le　　Au Pai　　Ke Hong Te

（女）皇　　帝　　阮　不　驚
Hong　　Te　　Goan M Kiaⁿ

警　察　　阮　大　兄
Ken Chhat　Goan Toa Hiaⁿ

法　官　是　阮　親　成
Hoat Koaⁿ Si Goan Chhin Chiaⁿ

# 小學生

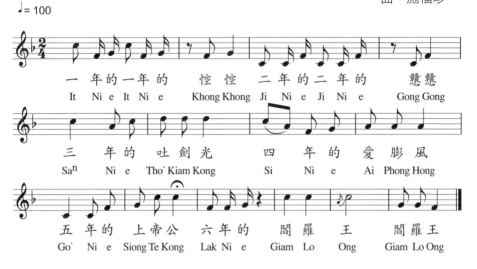

# 李仔哥

詞曲：施福珍

♩ = 100

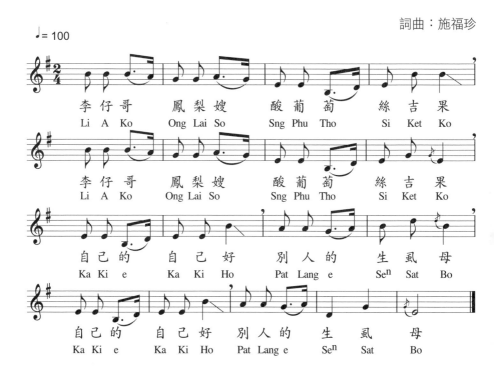

李 仔 哥　　鳳 梨 嫂　　酸 葡 萄　　絲 吉 果
Li A Ko　　Ong Lai So　　Sng Phu Tho　　Si Ket Ko

李 仔 哥　　鳳 梨 嫂　　酸 葡 萄　　絲 吉 果
Li A Ko　　Ong Lai So　　Sng Phu Tho　　Si Ket Ko

自 己 的　　自 己 好　　別 人 的　　生 虱 母
Ka Ki e　　Ka Ki Ho　　Pat Lang e　　$Se^n$ Sat Bo

自 己 的　　自 己 好　　別 人 的　　生 虱 母
Ka Ki e　　Ka Ki Ho　　Pat Lang e　　$Se^n$ Sat Bo

# 大頭丁仔

詞曲：施福珍

♩ = 100

大 頭 丁 仔　　歕 雞 胿
Toa Thau Teng a　　Pun Ke Kui

東 西 南 北　　講 一 堆
Tang Sai Lam Pak　　Kong Chit Tui

天 生 一 支　　鑽 石 嘴
Then Seng Chit Ki　　Soan Chio Chhui

講 甲 三 更　　免 喘 氣
Kong Ka San Ken　　Ben Chhoan Khui

講 甲 三 更　　免 喘 氣 哦
Kong Ka San Ken　　Ben Chhang Khui O

# 小姐眞古錐

詞：傳統唸謠
曲：施福珍

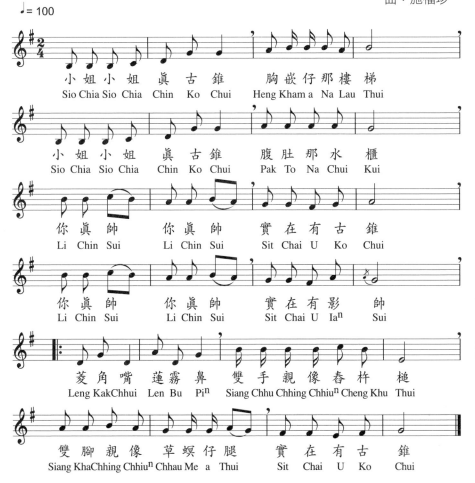

小姐小姐 眞 古 錐　　胸嵌仔那樓梯
Sio Chia Sio Chia Chin Ko Chui　Heng Kham a Na Lau Thui

小姐小姐 眞 古 錐　　腹肚那水櫃
Sio Chia Sio Chia Chin Ko Chui　Pak To Na Chui Kui

你眞帥 你眞帥 實在有古錐
Li Chin Sui Li Chin Sui Sit Chai U Ko Chui

你眞帥 你眞帥 實在有影帥
Li Chin Sui Li Chin Sui Sit Chai U Iaⁿ Sui

菱角嘴蓮霧鼻 雙手親像舂杵槌
Leng Kak Chhui Len Bu Piⁿ Siang Chhu Chhing Chhiuⁿ Cheng Khu Thui

雙腳親像草螟仔腿 實在有古錐
Siang Kha Chhing Chhiuⁿ Chhau Me a Thui Sit Chai U Ko Chui

# 新娘仔

詞：傳統唸謠
曲：施福珍

♩ = 100

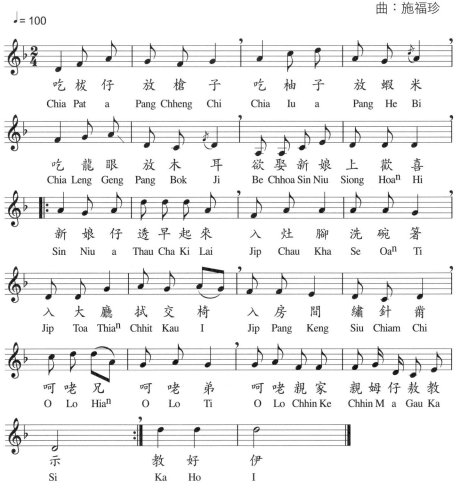

吃柭仔 放槍子 吃柚子 放蝦米
Chia Pat a Pang Chheng Chi Chia Iu a Pang He Bi

吃龍眼 放木 耳 欲娶新娘 上 歡 喜
Chia Leng Geng Pang Bok Ji Be Chhoa Sin Niu Siong Hoan Hi

新娘仔 透早起來 入 灶 腳 洗 碗 箸
Sin Niu a Thau Cha Ki Lai Jip Chau Kha Se Oan Ti

入 大 廳 拭 交 椅 入 房 間 繡 針 黹
Jip Toa Thian Chhit Kau I Jip Pang Keng Siu Chiam Chi

呵咾兄 呵咾弟 呵咾親家 親姆仔敎教
O Lo Hian O Lo Ti O Lo Chhin Ke Chhin M a Gau Ka

示 敎 好 伊
Si Ka Ho I

# 大鼻孔

CD 24

詞曲：施福珍

♩ = 100

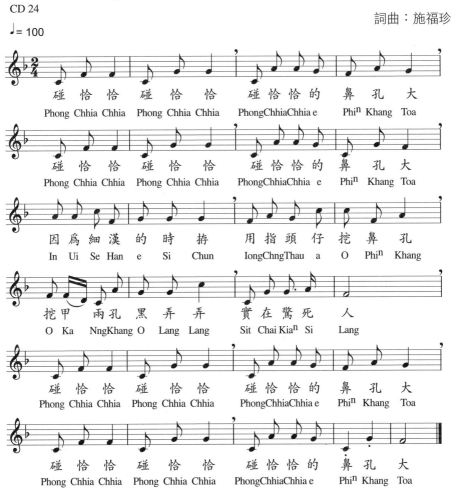

碰 恰 恰 碰 恰 恰 碰 恰 恰 的 鼻 孔 大
Phong Chhia Chhia Phong Chhia Chhia PhongChhiaChhia e Phiⁿ Khang Toa

碰 恰 恰 碰 恰 恰 碰 恰 恰 的 鼻 孔 大
Phong Chhia Chhia Phong Chhia Chhia PhongChhiaChhia e Phiⁿ Khang Toa

因 爲 細 漢 的 時 拵 用 指 頭 仔 挖 鼻 孔
In Ui Se Han e Si Chun IongChngThau a O Phiⁿ Khang

挖 甲 兩 孔 黑 弄 弄 實 在 驚 死 人
O Ka NngKhang O Lang Lang Sit Chai Kiaⁿ Si Lang

碰 恰 恰 碰 恰 恰 碰 恰 恰 的 鼻 孔 大
Phong Chhia Chhia Phong Chhia Chhia PhongChhiaChhia e Phiⁿ Khang Toa

碰 恰 恰 碰 恰 恰 碰 恰 恰 的 鼻 孔 大
Phong Chhia Chhia Phong Chhia Chhia PhongChhiaChhia e Phiⁿ Khang Toa

173

# 內地留學生

詞：傳統唸謠
曲：施福珍

♩ = 100

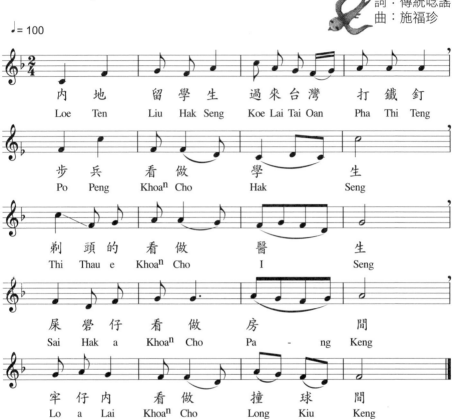

內　地　　留　學　生　　過 來 台 灣　　打　鐵　釘
Loe　Ten　　Liu　Hak　Seng　　Koe Lai Tai Oan　　Pha　Thi　Teng

步　兵　　看　做　　學　　　　生
Po　Peng　　Khoaⁿ　Cho　　Hak　　　　Seng

剃　頭　的　　看　做　　醫　　　生
Thi　Thau　e　　Khoaⁿ　Cho　　I　　　Seng

屎礐仔　　看　做　房　　　間
Sai Hak a　　Khoaⁿ　Cho　Pa　-　ng　Keng

牢　仔　內　　看　做　　撞　球　間
Lo　a　Lai　　Khoaⁿ　Cho　　Long　Kiu　Keng

# 田庄阿伯

詞：方子文
曲：施福珍

CD 25

♩ = 100

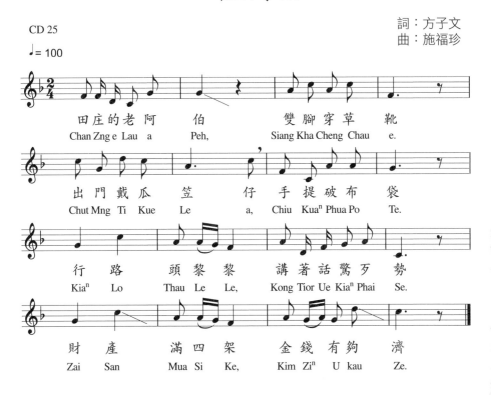

田庄的老阿　　伯　　　　雙腳穿草　靴
Chan Zng e Lau a　　Peh,　　Siang Kha Cheng Chau　e.

出 門 戴 瓜　笠　　仔　手 提 破 布　袋
Chut Mng Ti Kue　Le　　a,　Chiu Kuan Phua Po　Te.

行　路　　頭 黎 黎　講 著 話 驚 歹　勢
Kian　Lo　　Thau Le Le,　Kong Tior Ue Kian Phai　Se.

財　產　　滿 四 架　金 錢 有 夠　濟
Zai　San　　Mua Si Ke,　Kim Zin U kau　Ze.

175

# ㄅㄆㄇ國台語同步標音法

施福珍

## 一‧台注、台羅與台漢字母對照表

一、聲母：用在字首。

| 台注 | 台羅 | 台漢 |
|---|---|---|
| ㄅ | p | 婆 |
| ㄅˊ | b | 無 |
| ㄆ | ph | 抱 |
| ㄇ | m | 毛 |
| ㄉ | t | 刀 |
| ㄊ | th | 桃 |
| ㄋ | n | 奴 |
| ㄌ | l | 鑼 |
| ㄍ | k | 哥 |
| ㄍˊ | g | 鵝 |
| ㄎ | kh | 可 |
| ㄏ | h | 好 |

| 台注 | 台羅 | 台漢 |
|---|---|---|
| ㄐㄧ | zi | 支 |
| ㄖㄧ | ji | 兒 |
| ㄑㄧ | chi | 飼 |
| ㄒㄧ | si | 寺 |
| | | |
| ㄗ | z | 珠 |
| ㄖ | j | 如 |
| ㄘ | ch | 厝 |
| ㄙ | s | 事 |

二、韻母：可單獨使用（除ㄅ、n外）亦可用在字首或用在字尾。

三、鼻音：可單獨使用，亦可用在字尾。

| 台漢 | 台羅 | 台注 |
|---|---|---|
| 阿 | a | ㄚ |
| 鞋 | e | ㄝ |
| 伊 | i | 一 |
| 黑 | o | ㄛ |
| 有 | u | ㄨ |
| 蚵 | or | ㄜ |
| 姆 | m | ㄇ |
| 黃 | ng | ㄥ |
| （嗯） | （n） | （ㄣ） |

| 台漢 | 台羅 | 台注 |
|---|---|---|
| 餡 | $a^n$ | ㄚ" |
| 嬰 | $e^n$ | ㄝ" |
| 圓 | $I^n$ | 一" |
| 唅 | $o^n$ | ㄛ" |
| 揹 | $ai^n$ | ㄞ" |
| 坳 | $au^n$ | ㄠ" |
| 影 | $ia^n$ | 一ㄚ" |
| 洋 | $iu^n$ | 一ㄨ" |

四、切音：又叫入音，字母最後加有h、k、p、t（ㄏ、ㄍ、ㄅ、ㄉ）者。

| 開口切 h ・ㄏ | 鴨 ah ・ㄚㄏ | 厄 eh ・ㄝㄏ | 哦 oh ・ㄛㄏ |
|---|---|---|---|
| 暴塞切 k ・ㄍ | 沃 ak ・ㄚㄍ | 益 ek ・ㄝㄍ | 惡 ok ・ㄛㄍ |
| 閉唇切 p ・ㄅ | 壓 ap ・ㄚㄅ | 邑 ip ・一ㄅ | 唵 op ・ㄛㄅ |
| 舌尖切 t ・ㄉ | 握 at ・ㄚㄉ | 乙 it ・一ㄉ | 熨 ut ・ㄨㄉ |

| 聲別 | 教羅 | 譜羅 | 台羅 | 台注 | 口訣 | 音高 | 聲調 |
|---|---|---|---|---|---|---|---|
| 3 | à | $a^3$ | a̲ | ㄚˇ | 我 | 3 | 低 |
|  |  | $ah^{30}$ | a̲h | ㄚㄏˇ | 我0 | 30 | 低切 |
| 7 | ā | $a^5$ | ā | ㄚ- | 的 | 5 | 中 |
| 4 | ah | $ah^{50}$ | ah | ㄚㄏ- | 的0 | 50 | 中切 |
| 1 | a̍ | $a^6$ | a̍ | ㄚ | 媽 | 6 | 高 |
| 8 | a̍h | $ah^{60}$ | a̍h | ㄚㄏ | 媽0 | 60 | 高切 |
| 2，6 | á | $a^{65}$ | à | ㄚˋ | 媽的 | 65 | 抑 |
| 5 | â | $a^{35}$ | á | ㄚˊ | 我的 | 35 | 揚 |
| 傳統 | 傳統 | 新式 | 新式 |  | 國語 | 譜音 | 備註 |

六、新式五聲調與傳統八聲調的比較：

・五聲調為科學化的新式標音，速度又快又準，標注文句變音後的實音。

178

- 八聲調為傳統的口耳相傳學習法，標注單字本音，唸讀文句時，眼睛看字的本音，嘴要唸變音後的實音，難度高，除專家外一般人不易做到。

# 二‧台語漢字的變音

台語的漢字讀音與一般語音相同，在單獨一個字時，一定要唸「本音」，在兩個字以上的詞句時，就有變音的問題發生了。

## 壹、音節與變音

一、普通一句話有幾個音節，就有幾個本音。一個句子只有一個音節的，也就是一口氣唸出完整的句子，則不管句子的長短，除最後一字唸本音外，其餘全部唸變音，如：

1. 「請」 ㄑㄧˋ

2. 請「恁」 ㄑㄧˇ ㄧㄚˋ

3. 請恁「做」 ㄑㄧˇ ㄧㄚˋ ㄉㄧㄣ

4. 請恁做「伙」 ㄑㄧˇ ㄧㄚˋ ㄉㄧㄣ ㄗㄛˋ

5. 請恁做伙「來」 ㄑㄧˇ ㄧㄚˋ ㄉㄧㄣ ㄗㄛˋ ㄏㄨㄝ

6. 請恁做伙來「吟」 ㄑㄧˇ ㄧㄚˋ ㄉㄧㄣ ㄗㄛˋ ㄏㄨㄝ ㄉㄞˊ

7. 請恁做伙來吟「詩」 ㄑㄧˇ ㄧㄚˋ ㄉㄧㄣ ㄗㄛˋ ㄏㄨㄝ ㄉㄞˊ ㄍㄧˊ ㄒㄧ

以上從一個字到七個字都是只有一個音節，也就是最後一個字才要唸本音。

二、一個句子可唸一個音節亦可唸兩個音節的。如：

1. 單音節：明月「光」，ㄅㄝㄥˊㄍㄨㄚˇㄍㄛㄥ。
應知故鄉「事」，ㄝㄥˋㄅㄧ ㄍㄛˇㄏㄧㄛㄥ ㄇㄨ。

2. 雙音節：明月「光」，ㄅㄝㄥˊㄍㄨㄚˇㄍㄛㄥ。
一「寸」光「陰」，ㄅㄧ ㄘㄨㄣˇㄍㄛㄥ ㄧㄣ。
應「知」故鄉「事」，ㄝㄥˋ ㄍㄛˇ ㄏㄧㄛㄥ ㄙㄨˊ。

三、一個句子有兩個以上的音節，如：

1. 「朝」「辭」，ㄅㄧㄠˊ ㄙㄨˊ。

2. 明「年」「綠」，ㄅㄝㄥˊ ㄌㄧㄢˊ ㄌㄧㄛˋ。

3. 「霜」滿「天」，ㄙㄛㄥ ㄅㄨㄢˋ ㄊㄧㄢ。

4. 清「明」時「節」，ㄘㄝㄥˊ ㄅㄝㄥˊ ㄒㄧ ㄐㄧㄚˋㄅㄧㄢ。

5. 「心」「有」靈「犀」，ㄒㄧㄇ ㄧㄨˋ ㄌㄝㄥˊ ㄙㄝ。

貳、變音的規則（採用譜音說明）

一、正規變音：單字時唸本音，字句時前字唸變音，末字唸本音。

1. 高音 6→中音 5：

| 花 ㄏㄨㄝ | | |
|---|---|---|
| hue6 | | |
| ↓ | | |
| 花 ㄏㄨㄝ | 蕊 ㄅㄨㄧ | |
| hue5 | lui65 | |

2. 中音 5→低音 3：

| 豆 ㄅㄠ | | |
|---|---|---|
| tau5 | | |
| ↓ | | |
| 豆 ㄅㄠ | 花 ㄏㄨㄝ | |
| tau3 | hue6 | |

3. 低音 3→抑音 65：

| 鋼 ㄍㄥ | | |
|---|---|---|
| kng3 | | |
| ↓ | | |
| 鋼 ㄍㄥ | 琴 ㄎㄧㄇ | |
| kng65 | khim35 | |

6. 「月」「落」「烏」「啼」，ㄍㄨㄚ ㄅㄛ ㄍ ㄛ ㄊㄝ。

7. 野「火」燒不「盡」，ㄧㄚ ㄏㄛ ㄒㄧㄠ ㄅㄨㄅ ㄐㄧㄣ。

8. 春「風」「吹」又「生」，ㄘㄨㄣ ㄏㄛㄥ ㄘㄨㄧ ㄧㄨ ㄙㄝㄥ。

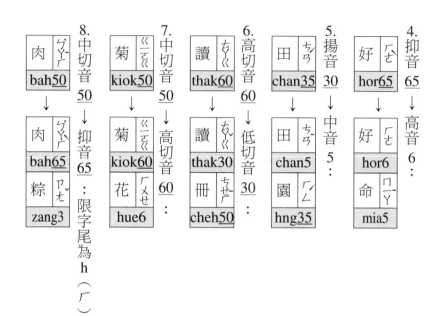

4. 抑音65 ↓ 高音6：
好 hor65 → 好 hor6 命 mia5

5. 揚音30 ↓ 中音5：
田 chan35 → 田 chan5 園 hng35

6. 高切音60 ↓ 低切音30：
讀 thak60 → 讀 thak30 冊 cheh50

7. 中切音50 ↓ 高切音60：
菊 kiok50 → 菊 kiok60 花 hue6

8. 中切音50 ↓ 抑音65：限字尾為h（ㄏ）的大部分
肉 bah50 → 肉 bah65 粽 zang3

二、異常變音：

1. 高切異變：高切音60 經變音後應為低切音30，但其語尾助詞為「仔」時，則產生「異常變音」而成為「中切音50」。如：

| 藥 iorh60 | 賊 chat60 |
| --- | --- |
| ↓ | ↓ |
| 藥 iorh50 仔 a65 | 賊 chat50 仔 a65 |

2. 中切異變：中切音50 經變音後應為高切音60 或抑音65，但其後接字為低輕音時，則產生「異常變音」而成為「中抑音」53，如

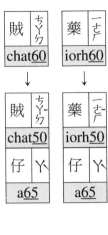

| 拆 thiah50 | 悴 chuah50 | 押 ah50 |
| --- | --- | --- |
| ↓ | ↓ | ↓ |
| 拆 thiah53 開 khui3 | 悴 chuah53 死 si3 | 押 ah53 落 lorh30 去 khi3 |

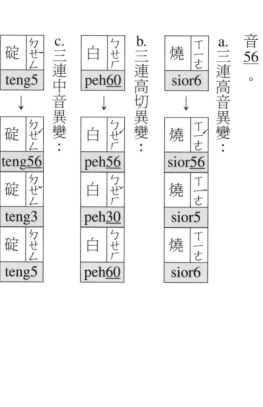

卓 ㄅㆦㄏ torh50
↓
卓 ㄅㆦㄏ torh53　先 ㄒㄧㄢ sian3　生 ㄒㆳ siⁿ3

3.三連音異變：發生在高、中、揚及高切等四種同字三連音的形容詞時，其首字異變為中揚音56。

a.三連高音異變：
燒 ㄒㄧㆦ sior6
↓
燒 ㄒㄧㆦ sior56　燒 ㄒㄧㆦ sior5　燒 ㄒㄧㆦ sior6

b.三連高切異變：
白 ㄅㆤㄏ peh60
↓
白 ㄅㆤㄏ peh56　白 ㄅㆤㄏ peh30　白 ㄅㆤㄏ peh60

c.三連中音異變：
碇 ㄅㆤㄥ teng5
↓
碇 ㄅㆤㄥ teng56　碇 ㄅㆤㄥ teng3　碇 ㄅㆤㄥ teng5

d.三連揚音異變：

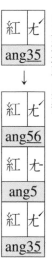

三、不變的音：

1.當句子的第一字為名詞，後續字為形容詞時，最前跟最後兩字都要唸本音。

腰痠、腳軟、嘴乾、頭痛、球破、天光、人瘦、命長、火大、皮癢、裙短。花真芳，天烏烏、雨這大、尿莫放、牛吃草、風真透、人吃蟲、船無開。

天猶未光、雨落真大、尿放真濟、牛不拖犁、車開真緊、門關未牢。

2.語尾助詞「著」、「啦」、「啊」等，為固定低音3 mi時，此詞句均應唸本音。

驚著、寒著、熱著、燙著、踢著、碰著、損著、懍著、惬著。

來啦、去啦、莫啦、好啦、緊啦、有啦、無啦、你啦、伊啦。

天啊、地啊、母啊、爸啊、神啊、主啊、天公啊、上帝啊。

3.語尾助詞「仔」的前字聲調為中音5 sol名詞時，此詞句全部均應唸本音。

耳仔、鼻仔、襪仔、帽仔、磅仔、鍊仔、被仔、芋仔、豆仔、樹仔。

四、特殊音變：

1. 語尾音變：語尾助詞中的「啊」、「的」、「咧」等，其聲調隨前字本音的高低而轉變。

- 前字本音為高音6時，語尾詞跟著唸高音6。
  如：躺咧、甜的、阿春啊。

- 前字本音為中音5時，語尾詞跟著唸中音5。
  如：跨咧、大的、阿順啊。

- 前字本音為低音3時，語尾詞跟著唸低音3。
  如：趴咧、細的、阿秀啊。

- 前字本音為抑音65時，語尾詞要順著下行音型由65接低音3。
  如：倒咧、餳（淡）的、好的、阿火啊。

- 前字本音為高切音或中切音時，語尾詞要一律唸低音3。
  如：縛咧、仆咧、七的、八的、阿德啊、阿達啊。

2. 分割音變：主字為揚音35時，其語尾助詞可分享前字聲調的尾韻，也就是將前字的35，分割成3和5。前字只唸低音3 mi，後字唸中音5 sol。
  如：來啊、涼啊、肥的、鹹的、紅的、長的、圓的、強的、浮的、高的、頭的、捧咧、夯

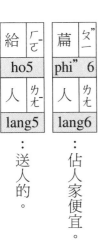

咧、跑咧、阿玲啊、阿文啊、阿猴啊。

3. 二度音變：當名詞本字為低音3，後續語尾助詞為「仔」時，則需經二次變音，先由低3↓抑65，再由抑65↓高6。

如：秤仔、罐仔、架仔、兔仔、蒜仔、棍仔、炮仔、店仔、鋸仔。

4. 輕聲音變：

a. 低輕音：語句前字為動詞或姓氏及月份數目字時，前字唸本音，後續字詞要變成低輕音。

如：

挵「死」、驚「死」、擂死、等「一下」、爬「起來」、搬「出去」、行「過去」、摔「落去」；王「哥」、林「先生」；正「月」、十二「月」。

b. 特殊輕音：與語尾音變一樣，隨前字主音的聲調而轉變的輕音。如「人」。

| 蕭 ㄆㄧ" phi"6 | 人 ㄌㄤ lang6 |
|---|---|

…佔人家便宜。

| 給 ㄏㆦ ho5 | 人 ㄌㄤ lang5 |
|---|---|

…送人的。

| 做 ㄗㄛˇ | zor3 |
|---|---|
| 人 ㄌㄤ | lang3 |

：女孩子已給許配人家了。（分割音變法）

| 唬 ㄏㄛ | ho65 |
|---|---|
| 人 ㄌㄤ | lang3 |

：佔人家便宜。

| 還 ㄏㄜˊ | heng3 |
|---|---|
| 人 ㄌㄤ | lang5 |

：借來的就要還。

## 三·台語的聲調

語言的聲調，一般都是由低、中、高三個基礎音所組成，而台語的基礎音卻是從五聲音階（1.2.3.5.6.）的二十一種三音組織中，選擇最適合台灣人口音的「角調純四度」mi 3、sol 5、la 6三音作為「基礎音」，再發展成「五個聲調」與「十個音型」。

台語五聲調與十音型：

| 五聲調 | 音名 | 十音型 | 簡譜 | 國語口訣 | 聲標 | 注標 | 傳統聲別 |
|---|---|---|---|---|---|---|---|
| 低 | 低平音 | 低平 | 3 | 我 | a̱ | ˇ | 3 |

| 調類 | 音名 | 描述 | 簡譜 | 例字 | 拼音 | 符號 | 備註 |
|---|---|---|---|---|---|---|---|
| 低 | 低切音 | 低入 | 30 | 我切 | a̱h | ˇ | 高切音變 |
| 中 | 中平音 | 中平 | 5 | 的 | ā | - | 7 |
| 中 | 中切音 | 中入 | 50 | 的切 | āh | - | 1 |
| 高 | 高平音 | 高平 | 6 | 媽 | a | 無 | 8 |
| 高 | 高切音 | 高入 | 60 | 媽切 | ah | 無 | 4,高切異變 |
| 抑 | 高抑音 | 高中 | 65 | 媽的 | à | ＼ | 2,6中切音變 |
| （中抑） | 中抑音 | 中低 | 53 | 的我 | â | ＼ | 中切異變 |
| 揚 | 低揚音 | 低中 | 35 | 我的 | á | ／ | 5 |
| （中揚） | 中揚音 | 中高 | 56 | 的媽 | ǎ | ／ | 三連音異變 |

註：
1.低中高三個切音（入音）為字母最後加有 h. k. p. t （ㄏ、ㄍ、ㄅ、ㄉ）者。
2.低切為高切音變後的產物。
3.中揚、中抑為罕見的異變音。
4.譜音採用 mi sol la 的簡譜 3 5 6 標示。

囡仔歌——大家來唱點仔膠／康原文；施福珍詞曲；
王美蓉繪圖 . —— 二版 . —— 臺中市：晨星, 2010.05
面； 公分 . ——（小書迷；017）

ISBN　978-986-177-372-8（平裝附 CD）
1. 兒歌　2. 童謠　3. 台語
913.8　　　　　　　　　　　　　　　99004720

小書迷 017

# 囡仔歌——大家來唱點仔膠

| | |
|---|---|
| 作者 | 康　原◎文／施福珍◎詞曲／王美蓉◎繪圖 |
| 主編 | 徐惠雅 |
| 編輯 | 洪伊柔・張雅倫 |
| 排版 | 林姿秀 |

發行人｜陳銘民
發行所｜晨星出版有限公司
　　　　台中市 407 工業區 30 路 1 號
　　　　TEL：04-23595820 FAX：04-23550581
　　　　E-mail：morning@morningstar.com.tw
　　　　http：//www.morningstar.com.tw
　　　　行政院新聞局局版台業字第 2500 號
法律顧問｜甘龍強律師
承製｜知己圖書股份有限公司 TEL：04-23581803
初版｜西元 2000 年 06 月 01 日（原書名為：囡仔歌教唱讀本）
二版｜西元 2010 年 05 月 06 日

總經銷｜知己圖書股份有限公司
　　　　郵政劃撥：15060393
　　　　〈台北公司〉台北市 106 羅斯福路二段 95 號 4F 之 3
　　　　　　　　　　TEL：02-23672044 FAX：02-23635741
　　　　〈台中公司〉台中市 407 工業區 30 路 1 號
　　　　　　　　　　TEL：04-23595819 FAX：04-23597123

**定價 450 元**

ISBN：978-986-177-372-8
Published by Morning Star Publishing Inc.
Printed in Taiwan
版權所有　・　翻印必究
（如有缺頁或破損，請寄回更換）

407
台中市工業區 30 路 1 號

# 晨星出版有限公司

## 更方便的購書方式：

(1) 網站：http://www.morningstar.com.tw
(2) 郵政劃撥　帳號：15060393
　　　　戶名：知己圖書股份有限公司
　　請於通信欄中註明欲購買之書名及數量
(3) 電話訂購：如為大量團購可直接撥客服專線洽詢

◎ 如需詳細書目可上網查詢或來電索取。
◎ 客服專線：04-23595819#230　傳眞：04-23597123
◎ 客戶信箱：service@morningstar.com.tw